作者簡介

陳寬祐

- 台北市人
- 民國40年11月14日生
- 民國68年中國文化大學
 美術系設計組畢業
- 現任教高雄市立海靑工商職校
 美工科廣告設計科

序

　　這本書的內容，包含了我在數年的教學過程中，所收集的一些相關資料，以及對於造形方面諸問題的個人想法；當然求學其間老師們給我的啟示，與同事們的討論心得，學生們的反應等，都是構成本書的部份內容。

　　這本教科書應該不會停止修正，不會靜止不成長，畢竟造形的觀念、方式會隨時代前進而改變，滯留不前就是落伍。目前較弱的一環是立體造形，尤其是動態的立體造形之資料收集，尚感不足，是日後致力的地方。

　　基礎的東西通常是最重要的，不只是基礎的技法重要，正確的基本理念更是重要。因此我在書內加入了一章節「現代造形文化的省思」，希望藉此喚起讀者，對「現代與傳統」、「本土造形文化」以及「生態保育與造形」的切身問題，能有啟發性的省思。若能喚起一些理性的反應，將是我最感欣慰的。也略表我對這日益惡化的生活環境，所付出的關懷。

　　本書內容依據課程標準之大綱，爲奠定良好的基礎造形訓練而編。全書共分十一章，前九章爲理論篇，後兩章爲實務練習篇。無論在觀念上與方法上，都儘可能作最淺顯的引述，期使各項原理均能融會貫通，以達舉一反三之效。

　　倉促行筆，疏漏在所難免，尚祈教育界先進不吝指正，不勝感激。

陳寬祐　民國八十年七月於左營

第一章　緒論

1-1　基礎造形的精神

　　根據以往的經驗，當我們開始學習一門新課程時，通常都由一些定義、定理、法則等入門。就如同玩一場遊戲，也必須使所有參加者都明白遊戲規則，這樣遊戲才能進行下去。同樣的，基礎造形也是如此。因此，我們也將試著為「基礎造形」這場遊戲訂定一些屬於它特有的運作規則。

　　我們時常會聽到一誡句：「不會走路就想跑？」這句話正足以說明基礎、基本的重要性。任何一門學問，任何一種行業，最根本的通常也是最重的，它們不會因為時間與空間的一時變化，而改變其普遍性。基礎因素就像果樹的根莖，有了健康的根莖才能長出茂盛的枝葉，而後開花結果。造形創作活動也是如此，必須從造形的訓練著手，培養造形美術的基本修養與技法熟悉各種造形的視覺語言，便利日後從事任何與造形有關的應用作業——不論是平面的或立體的。

　　基礎造形的另一重要論點是建立在「基本的造形活動，是追求超概念的一種行為」之觀念上。老子曾說：「道可道，非常道，名可名，非常名，無名天地之始……」，它明白告示了我們，天地萬物的現象，其實只是表象，它們常被許多功利的因素，掩蓋了原來最純粹、最根本的面目。倘若我們能透視這些層層的幻象，那麼便能夠確實地掌握萬物的永恆理路與秩序。基礎造形的精神與原理也是如此。我們必須學習從任何形象中，抽取掉已經概念化的因素後，直接把握到形象中，最基本的精神，然後純粹地依據造形原理，或形色的原本秩序，遵從完全的感覺來表現。也就是說，在實施基礎課程時，對於形色等諸問題，應極力避免與具象或自然形相關聯的造形或色彩，而是應該完全在表現的設定條件上，培養出有系統的理論與感覺的能力，達到超概念的境界。

　　但是，不可否認，在訓練過程中，有時必須藉助於具象的概念性說明或分析，可是這也僅是許多方法之一，不可就此停留在這個階段，更不可只追求「像什麼」為滿足，否則基礎造形的精神便受到蒙蔽消失烏有。

「美」時常是一種抽象的概念　　（陳寬祐　攝）

抽取「美」的要素，再予自我表現

1-2　正確的學習態度

基礎造形可以說是一種入門工具，為以後造形創作或造形鑑賞的利器。若能融會貫通，則不論面對平面或立體造形之諸問題均能迎刃而解。工欲善其事，必先利其器，因此在學習基礎造形的過程中，正確的心態與理念，成為整個學習環境中最重要的先決條件了。

● 養成無拘無束自由想像的心境。本來造形訓練就是創造力的培養，而創造力往往被下列幾種既定的想法所扼殺了，應該避免，那就是：「要找出唯一正確的答案」、「不合邏輯」、「遵守成規」、「講求實際」、「別做傻事」、「不要犯錯誤」、「我沒有創造能力」等。

● 培養分析的能力。不管是鑑賞或創作，能夠把事物分解開來，到達最原始的抽象狀態，則對於整個事物會有較明確的看法，也能夠洞察許多要素與要素間，彼此錯綜複雜的關係，造形的形式原理時常也必須在這樣的程序中，才能被發現與領悟；因為它們通常是以較為含蓄的視覺語言方式隱藏著。

● 統整能力的養成才是最終的目的，以分析的方法用「心」去體會，並不表示對造形已充份瞭解；正如我們研究構成生物體的細胞，並不表示明白生命一樣。完整的造形是由許多要素所構成，最後必須透過統合的力量，才能賦予造形生命力，也就是人性加諸於物性的最高境界了。

● 訓練以系統化的思考方式，來合理解決造形的問題。現代造形活動是一種有目的性的創造過程，也是有計劃性的思考行為，它以異想天開、充份聯想的自由想像力開始，但在執行實施階段則必須訴諸以嚴密的、有意識的組織方法上，絕無漫無目標的探險。

● 試著以手繪草圖代替文字、語言來傳達訊息。造形是一種視覺語言透過造形文法來「作文」，所以將意念視覺化的修養及技巧是非常重要。形、色用文字語言來描述，總比不上用視覺語言來詮釋清楚。有人喜歡一邊講話，一邊在紙上塗鴉，這是一個好的習慣，至少對造形訓練而言是好的開始。

基礎造形的各章節之分立，乃是為了研討方便之需，其間仍有非常密切的關係，不可將它們視為完全獨立的單元，必須以整體視之，否則會有「瞎子摸象」之弊，畢竟造形整合才是基礎造形這門課程最重要的目的。

自由的想像是創造的開始

「草圖」是創意具象化的工具
（達文西的脚踏車草圖）

第二章 造形的意義

2-1 完全形——完整的造形

　　假設你對別人以口頭描述一件所看到的東西，而且這件物品是以前所未曾見過的，那麼你通常都會先敍述該物體所在的時間、空間、它的形狀。但是你會發現，僅只說明其外形，尚不足以完全表達該物件的概念，還必須更進一步解釋它是什麼顏色，表面是粗糙還是光滑，觸覺又是如何，等等要素。此時我們便瞭解，外形加上附屬其上的顏色、質感、時間、空間等要素，才可能完整且清楚地描述一件東西。接著我們以圖例來加以說明。從圖 (2-1) 中，我們只能看到一個由封閉曲線所形成的形，至於他是什麼就不可得知了。若是在曲線輪廓線內，賦予如圖 (2-2) 的色彩、質感表現與光影效果，那麼我們便知道，這是石頭了。它不僅說明了石塊的外形大小，也明確地顯示石塊內在結構與其重量等等訊息，完成了一個造形的詳細詮釋。如此，一塊石頭的生命便躍然紙上了。因此，我們可以歸納說，完整的造形應該包括比外形更多的因素與層面，而且有整體性的結構。

　　造形一詞實際上包含了兩層意義，一個是動詞的「造」，一個是名詞的「形」，也就是「造一個完全的形」；而經由人為意志或自然法則，來完成一個完全形的過程，也可以稱為「造形」。

完整的造形　　　　　　　　　　　（趙義慧　作）

圖（2−1）

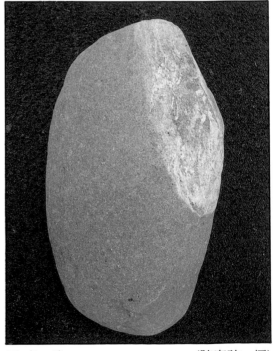

圖（2−2）　　　　　　　　　　　（陳寬祐　攝）

6

2-2 人爲造形

　　設想，最初的原人，還是像其他的動物一樣，口渴的時候，就水伏身而飲。由於雙手經過世代的演進，變得更敏銳更靈活。有一天，他用雙手捧掬水來喝。此時，合攏的雙手形成一個半圓凹曲的形狀，便在他的腦中形成一個造形的概念，也許這就是人類文明中第一個「碗」的觀念吧。望著波光粼粼的河面，這個凝視自己雙手的人，似乎想起什麼，他很努力地想把這雙手的形狀和某種相似的東西聯想在一起。也許是兩天前被他踩過一腳的泥坑，當天氣晴朗，水份逐漸蒸發，形成了一個固定了的腳形凹洞，等到再下雨時，那凹洞便聚滿了水。於是雙手攏合可以捧水的這一個「觀念」和某種「物質」聯想在一起，後來又經過「技術」的整合，終於一個以泥土烘焙成形的碗便誕生了。手與物質，觀念與技術互動的結果，人爲造形於是成爲。

　　凡是參與有人的意識成份，且透過各種造形法則，從事對各種構成要素之組合、安排的創作活動，我們稱之爲「造形活動」由此活動所得的造形，稱之爲「人爲造形」，例如繪畫、雕塑、建築等。「人的意識」成份是最重要的關鍵。反之，在造形活動中，完全沒有人爲意志參與其間，一切都遵循宇宙法則生、滅、消、長，如此完成的造形，吾人可歸諸於「自然造形」，例如花草樹木、鳥獸昆蟲，砂石山水等皆是。所以，原野上的花木是「自然造形」，可是經過人工安排之園藝景觀便是「人爲造形」了。

　　「人的意識」就是「觀念」、「哲理」、「創意」，是人類造形活動的主導。易經繫辭傳中所說的「形而上者謂之道，形而下者謂之器」，道就是觀念，是人爲造形的指導原則；器就是物質，是爲了達到造形目的所使用的造形材料。有正確的造形觀念，才能毫無錯誤地役使物質，令物質造福人類；能正確使用物質，造形理念才能務實。「觀念」與「物質」的平衡，「道」與「器」相互爲用，構成和諧的人爲造形世界，也是造形課程的最高境界。

自然造形　　　　　　　　　　（陳寬祐　攝）

人的意識是造形活動的主導　　　（陳寬祐　攝）

人爲造形　　　　　　　　　　（陳寬祐　攝）

2-3　自然造形

天地萬物千奇百怪，各具特殊的形與色，並且以獨一無二的生存技巧生活、演化；宇宙間的自然現象也是變化萬千、多彩多姿。這些生物、非生物與自然現象都遵循著自然法則生生不息，同時也構成了我們的經驗世界。

於是人們企圖在這看似雜亂無章的自然界中，整理出秩序與系統來，希望能經由萬物的表象，帶給我們智慧與啓示。大自然確實也在其造形體系中隱藏著許多造形法則，這些造形原則影響人類造形活動，令我們受惠良多。

自然界裏動植物的生存都遵循著特定的法則，都有它適應環境的條件。有一門科學叫生態學，專門研究生物與生物、生物與環境間調適的關係，現在讓我們從其中列舉數樣，作為有趣的例證，來說明自然造形中所蘊藏的智慧。

沙漠中的駱駝，牠的鼻子上有個蓋，以阻擋沙漠風沙的直接侵入，而得以呼吸順暢，眼睛上有眼簾也利於風暴中的視線。長頸鹿為了要吃樹梢上的葉子，脖子也演進變長了。其他如魚之所以能游，鳥之所以能飛，其形狀都與流體力學有密切關係。又如動物的保護色，擬態，植物的器官特化，如仙人掌的刺葉、肥厚的莖幹等，都有生態學上的意義，它們的造形特徵都有其存在的理由。

我們再以蛋來仔細研究。蛋是一個最單純的形態，但是裏面卻涵蘊著造形上的神機，它是綜合許多內外因素所造成的必然結果。試分析如下：

(一)生理上——蛋近似球形，因其圓滑的表層，才能順利送出母體，避免傷害生殖系統的輸卵管。人類分娩時胎兒頭先腳後推出母體，也有異曲同工之妙。

(二)機能上——橢圓形的蛋一頭大一頭小，這一形態使許多蛋易於集中，不致過於散開，便於孵化。

(三)結構上——球狀形是結構最堅固的形，能以最少的材料承受最大的壓力。試以手握一雞蛋，慢慢加壓力，壓力至何程度，蛋殼才會崩潰？山谷中的水壩築成拱曲形，傳統建築中的拱橋，是否也有同樣的結構上之考慮？

(四)空間上——球狀形是以最少的表面積，容納最大的體積，也就是提供了最多的育雛養分。

(五)經濟上——球狀形由於結構上的優點，它可以比別的形狀表層薄些，既足以保護卵內的生命，又不會帶給母體太大的負荷，而且當幼雛出殼時，它的喙尖足可啄開。

(六)審美上——蛋之形態、線條柔和優美，典型中卻有個性。

總之，像蛋這麼單純的自然造形，就有這許多涵義，何況自然界中，有更多更複雜的造形，必然有更多層次的意義，足以讓我們深思了。

自然造形充滿神機　　　　　　　　(陳寬祐　攝)

自古以來有不少科學家對於自然造形所具有的造形意義，莫不感到濃厚的興趣，認為在應用科學上是極有價值的啟示或樣本。近代的「生物技術學」(Bionics＝Biology＋Technics)，便是將自然形態的種種啟示，應用到工程、技術上。一八五○年建於倫敦，作為大英博覽會會館之劃時代建築物——水晶宮，它的結構乃是原作者Sir Joseph Paxton深入研究大型荷花的葉脈結構而來的靈感，將之應用在建築上的佳例。又如Frei Otto經過多年的實驗研究，從肥皂泡和水泡、水銀滴、動物骨骼結構、海綿組織、植物之纖維組織等，創造了不少新穎的建築物，包括一九七二年在墨尼黑世運會中之大帳篷式之建築。

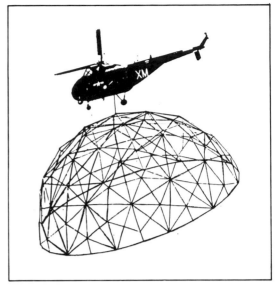

大帳篷式建築骨架

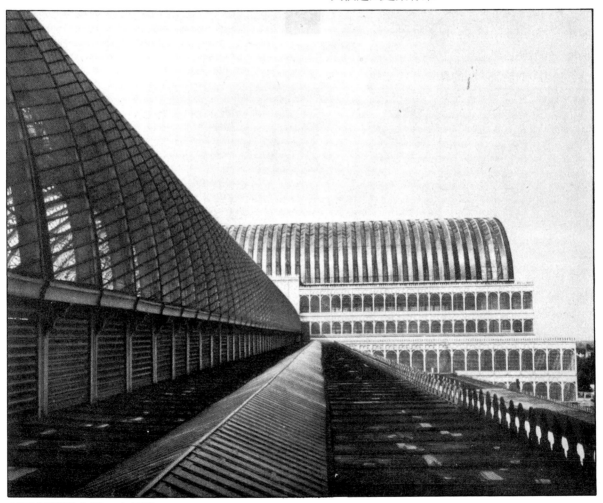

1850年博覽會館—水晶宮

自然中萬物之形成，必有其先導的意旨與原動力。所有自然造形各具有其必然性的結構，從當中找不出浪費的形態，完全按照工程經濟的法則，減少最小的能量消耗。自然形態之所以美，是因為具有順應物理、化學或生物學之宇宙法則的必然形態，每一形色都有存在的理由。

　　自然物如此，人工物亦應如此。人類為生存之需而造形，這與大自然中生物的成長，或自然現象的演替並沒有兩樣；利用物性以達到造形的目的，則與大自然中物物相因相成之變化完全相同。所以，不論從事平面或立體造形活動時，對於任何一個造形要素的安排，都要經過仔細嚴慎的思考，務求每一要素都能名正言順，有所根據，而不是隨心所欲完全憑直覺。這是我們在基礎造形訓練時一定要堅持的，也是我們在探討自然造形的同時所必須要學習與體認的。

自然造形之存在都遵循宇宙法則（陳寬祐　攝）

生存之道乃是順應天則　　　　　　　　　　　　　　　　（陳寬祐　攝）

第三章　造形的目的

3-1　造形、生存與平衡

　　自然界中生物的演化，皆本著「物競天擇」的法則，以千萬年的時間慢慢進行。不論是形、色或體制上的改變，都是爲了逃避天敵、維持生命、爭取能量、生長成熟、繁延後代；也就是儘量求取個體及種族的生存機會。因此，生物世界充滿了以僞裝、擬態、保護色、警戒色等求生方式，令天地之化育多彩多姿，足備讚歎。

　　非生物性的自然造形、自然現象，例如：地震、土崩、風化、氧化、沖積等，又是爲何形成的，而成爲我們視覺的經驗呢？地球是一個充滿活力的自然體系，也可以視它是一個充滿能量的有機體，它的面貌也在不斷的改變中。自從地球生成之後，分化作用促使較重的物質向地心移動，而較輕的氣體卻散向空中。地球內部熱量的

循環更把地底的物質藉著岩漿活動、火山噴發等方式，再推到地殼表層。於是發生了造陸運動、造山運動以及地殼的板塊運動，伴隨發生的自然景觀及現象有地震、斷層、高山、深谷等。這種自然界內營力作用，促使各種非生物性自然造形例如岩石、山脈處於「高位能」狀態。

　　當岩石曝露在空氣中，因受到大氣、水、生物的種種影響，又發生了許多地貌的變化。太陽能推動大氣的循環，重力推動著河水的流動，藉著水、冰、風、波浪等的侵蝕作用，以及風化作用及塊體下滑運動、搬運作用、堆積作用等外營力，將原本處於「高位能」狀態的地表，慢慢地分解，夷平成「低位能」狀態。

　　這種由地球內營力與外營力交互作用的結果，使地球的面貌生生不息地改變著，同時更提供了非生物性自然造形的背景，從其中，我們瞭解，尋求「高位能」與「低位能」之間的平衡點，是非生物自然現象世界的本質；同時，我們也明

以擬態求生存　　　　　　　　　　（陳寬祐　攝）

以警戒色避天敵　　　　　　　　　（陳寬祐　攝）

白，非生物的自然造形，不可能停止改變其外形與結構，當一個平衡點消失後，造形本身必須再達到另一層次的平衡。就在這種過程中，我們所正在觀視的造形，其實就是諸平衡點之間的現象。

自然界中的生物，不論形態如何演化，無非不是為了「生存」，而非生物造形的形成卻是為了達到能量的「平衡」。造形世界根本就是一個動態的宇宙。

處於高位能的造形　　　　　（陳寬祐　攝）

一切的作用都是為了「能的平衡」（陳寬祐　攝）

3-2　實用與審美

人是造形的動物，從數十萬年前，當人類掌握了那第一個粗糙的石頭工具起，到今天人類發射了太空梭，這個說法一直非常正確。一部人類的造形史，可以說是人類文明活動的全部過程。人類為什麼要造形？我想，「求生存」應該是最中肯的答案。

中庸上曾說：「唯天下至誠，為能盡其性。能盡其性，則能盡人之性。能盡人之性，則能盡物之性。能盡物之性，則可以贊天地之化育。可以贊天地之化育，則可以與天地參矣。」至誠可以解釋為「求生存的意志」，這種生存意志的專一和鍥而不捨的精神，正是一切生命演進發展的動力，使每一種生命的潛能盡性地發揮。人類生物性的演化，也一步步地朝「人性」的極致而走。終於成了萬物之靈。人類潛能的開發，到了極致，則是去發展每一種「物性」；把泥土的特性發展到了極致，就產生了磚瓦陶瓷；把木材的特性發展到極致，就產了屋宇舟車；把原油的特性發展到極致，則有了合成塑膠。這種盡物之性的能力，就是創造，是天地之化育以外，可以與天地並列的原動力，這種創造的動力，也正是造形的本能。至誠的生存意志，表現在具體的造形行為便是盡量改善其自身的生活環境，塑造一個更新的生活方式。

人類造形是為了改善生活環境　　（陳寬祐　攝）

遠古時代，人類如何在洪荒世界裏，爭取生存的機會變得絕頂重要。如何利用造形（工具）之特性來保衛自己，免於被傷害；如何應用手與物質來獵取食物，免於挨餓，這些實用的機能，成為造形演化的唯一目的。從舊石器時代到新石器時代，歷經數十萬年的漫長時光，石器的成形方式，除了舊石器時代的碰、砸、錘、擊之外，更應用了磨光的技巧。經過仔細琢磨的石器不論是形態或功能，則愈來愈精確。而幾乎就在那更細緻的對物質的辨認過程，更考究的製造過程中，人類的觸覺與視覺共同親近石器造形的同時，除了實用的、生存競爭的努力外，逐漸產生了情感。

一件粗糙的石器，也許經過幾萬年，在一代一代的撫摸下，變成細緻如玉，於是審美的情感加入了實用機能裏面了。等到人類進入了另一次新物質大變動——泥土——後，人們對那種舊材料的無限情懷、無限的依戀，便成了一種無形崇拜。

於是石斧變成了玉斧，以更美的材質來製造，而後被保存甚至供奉起來，石斧最初的實用機能漸漸淡薄，剩下的只是象徵意義單純造形了。從此以後，人類的造形便徘徊在「實用機能」與「審美機能」兩者間了。

日常生活中，具備「實用機能」的造形，乃是用以增加人類生活之方便，提高工作之效率，

具審美機能的造形　　　　　　　（黃中敬　作）

具審美機能的造形　　　　　　　（陳寬祐　攝）

具實用機能的造形

例如盛物的器皿、手藝之工具等均是；然而富於「審美機能」的造形，則在於滿足人們心理上的情感，或是藉造形物本身的視覺效果，來刺激吾人之心弦，達到精神的共鳴，例如禮拜的神像、紀念碑、手飾品等都是這類的造形。但是有一點我們不能誤會的是，造形世界並非斷然分類為，具實用機能的「實用造形」，與具有審美機能的「表現造形」兩大極端，事實上兩者是相輔相成，存在著親密的關係。有許多造形活動是處於中間，兼具兩者的特性，例如手工藝品即是。目前我們所處的工業時代，這類造形物非常多，它們一方面可以提供生活上的服務，而本身也是一個美的造形，不論是形態、色彩或質感的美，都能令我們感動不已，愛不擇手。

造形的目的既然是在滿足造形物的「實用機能」與「審美機能」，那麼我們造形者在造形活動時，就必須仔細分析造形中，兩者成份所佔的比例，以及它有什麼限制條件，如此進行的造形活動，才不會陷入漫無目標的摸索，且毫無憑據的探險。

兼具審美與實用的造形　　　　　　（蔡幸娟　作）

具實用機能的造形　　　　　　　　　　（薛海華　吳秀華作）

第四章　造形與文化

4-1　造形與文化的關係

在人類歷史的核心裏，造形常扮演著述說故事的角色。經過對造形一層層的剖析與沉澱，它的本質才逐漸爲我們認淸。而待紛華浮囂去盡後，造形與文化的關係，才從形式的背後顯現出來。

造形的產生絕對不是無中生有、憑空想像；它完全建立在文化層面的基礎上。每個時代有其獨有的造形特色，有其對造形獨鍾之處。造形會因循社會結構、政治制度、風俗習慣乃至於生存環境等因素，而改變面貌，是集體潛意識具體表現，並不是人本身執意地操縱著造形的演化路徑。

讓我們沉靜思索，那作爲中國民族象徵的圖騰—龍與鳳，所代表的造形含意，也許從這個過程中，我們能體驗造形與文化的微妙關係。

在中國的神話傳說中，繼承燧人氏鑽木取火之後，流傳最廣，材料最多也最出名的，便是女媧伏羲了。

「往古之時，四極廢，九洲裂，天不兼覆，地不周載，………女媧煉五色石以補蒼天，斷鰲足以立四極。」

「伏著，別也，變也。戲者，獻也，法也。伏羲始別八卦變化天下，天下法，則咸伏貢獻，故曰伏羲也。」

中國近百萬年的遠古史，都集中凝聚在這兩位神人身上。那麼「女媧」、「伏羲」作爲遠古中國文化的代表，究竟是什麼東西呢？如果剝去後世層層人間化的面紗，在遠古民族的觀念中，他們可能是巨大龍蛇的化身。這可在後世流傳的文獻中，看到這種遺蹟。

「女媧，古神女而帝者，人面蛇身，一日中七十變。」

「女媧氏…承庖羲制度，…亦蛇身人首。」

中國神話傳說中的神、神人或英雄大抵都是「人首蛇身」，女媧、伏羲、盤古皆是。這些人面蛇身神祇，其實就是遠古氏族的圖騰、符號和標誌。是人心營造出來的形象，這條觀念、想像中的「人面蛇身」巨大爬蟲，也許就是經時久遠悠長，籠罩在中國大地上許多氏族、部落和部族聯盟中，一個共同的意議型態或觀念體系的代表造形。

「龍」以蛇身爲主體，接受了獸的四腳，馬的毛，鬣的尾，鹿的腳，狗的爪，魚的鱗和鬚。意味著以蛇圖騰爲主的遠古華夏氏族、部落間的不斷戰爭、兼併與溶合的結果，即蛇圖騰不斷合併其他圖騰，逐漸演變成爲「龍」。

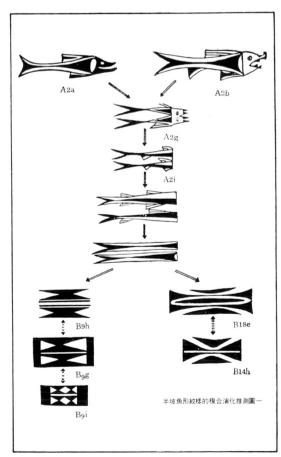

文化隱藏在造形的核心裏

15

這個產生在遠古漁獵時代的傳說，到甲骨文中的有角龍蛇字樣；從青銅器上各式夔龍，再到漢代藝術中的人首蛇身諸形象，甚至到今日廟宇中的龍盤石柱。龍的造形在中國文化的演化中，是如此具有強大生命力，始終吸引著我們去膜拜，去幻想。

與龍同時或稍後，「鳳」則成為中國東方集團的另一圖騰符號。從帝嚳到舜，從少昊，后羿，蚩尤到商契，盡管後世的說法有許多歧異，鳳的具體形象也傳說不一，但這個鳥圖騰是東方氏族所頂禮崇拜的對象卻是可以肯定。關於鳥圖騰的文獻資料有：

「鳳，神鳥也。天老曰，鳳之象也：鴻前麐后，蛇頸魚尾，龍紋龜背，燕頷雞喙，五色備舉，出於東方君子之國…。」

「天命玄鳥，降而生商」

正如龍是蛇的神化一樣，鳳也是鳥的神化型態。它們不是現實對象，而是觀念的產物和巫術禮儀的圖騰。與各種龍氏族一樣，也有各種鳥氏族（所謂「鳥名官」），左傳上所謂：「…少皞摯之立也，鳳鳥適至，故紀于鳥，為鳥師而鳥名，鳳鳥氏歷正也，玄鳥氏司分者也，伯趙氏司至者也，青鳥氏司啓者也，…」。

以龍為主要圖騰的西方炎黃集團，與以鳳為主要圖騰標記的東方夷人集團，經過了長時期的戰爭、兼併，逐漸溶全統一，從許多歷史文獻、地下出土器物來看，這種大部族的溶合，大約是以西方勝東方而告結束。也許蛇被添上了翅膀成了會飛翔的龍。鳳則大體上無改變，也許是鳳所代表的氏族部落太多太大，而為龍所無法完全併吞，所以鳳雖附屬於龍，卻仍保留自己相當獨立的特性與地位。因此鳳的圖騰造形被獨立地保存延續下來，從殷商直到戰國楚帛書中，仍可見到鳳的神聖圖像。「龍飛鳳舞」的吉祥圖案，不正也是現代中國人，在喜慶典禮中所樂於採用的嗎？

從每個時代的造形傾向與偏好，我們可以如上述般地抽絲剝繭，理出深藏在造形底層的的集體潛意識，這種內在的驅動，加上生活環境在的支配，兩者文化根源的遷動，無形中就促成各時代，各民族的造形樣式的產生。

晚商　玉鳳

龍是民族觀念體系的代表造形

4-2 造形與環境的關係

洪荒大地對舊石器時代的人類是不友善的。他們狩獵茹毛飲血維持基本的生命。獵物對他們而言,是即愛又怕的對象,所以這些與他們生活最密切的動物,便成了原始人洞窟繪畫的主題。

在許多畫中可以看出一個事實,就是他們善以線來描繪輪廓,雖然也有的造形是在輪廓內賦彩,可是以輪廓作畫的本質相當強烈。為何從線形輪廓去把握造形?實際上這與他們的生活方式與生活環境有相當大的關係。狩獵必須以敏銳準確的眼睛,配合手上武器的動作,作最精確的撲擊。獵物的有效範圍是他們最關心的,而輪廓線正足以表現出這種有效範圍的界線。所以在他們的繪畫中,多見到以輪廓線來處理對象物的技法,也就不足為奇了。

環境影響狩獵民族的造形式樣,不只是輪廓線的專注,甚至影響到構圖。原始人所見的獵物當一看到人的時候,就往四周拼命奔逃,猶如風中的紙片四散。所以他們的壁畫也顯示出這種無秩序,無統一的觀念。所繪動物的位置是偶然的決定。獵物與獵物間沒有正確的大小比例,沒有正確的空間關係,這一切均反映出狩獵民族對造形的外界觀察與內部思想了。

農耕社會是有秩序的結構,四季的變化孕育出特定的農作物收獲。大地成了他們賴以為生的希望。這種對地理空間以及時間的關心,就促成了他們的繪畫裏出現了地平線。繪畫上的秩序與統一自然產生了。農耕生活是分工合作的社會,是講求人與人,人與物之間和諧關係,所以農耕時代的社會組織是有規範準則,一切事物行為及思考都必須依循既定的秩序與律法。所以表現在繪畫造形上的,除了有地平線外,物與物之間的比例大小,畫面的計劃性分割,有秩序的幾何形態,都可在其間看到。埃及、美索不達米亞甚至我國古時的繪畫,均有共同的特徵,實在是因於相類似的空間觀與程序觀所促成的。

史前人類善以線來描繪輪廓

地平線的出現是農耕社會的特徵

遊牧民族逐草而居，不長時期固定於土地上。他們往往專精騎術，又是驍勇善戰，而且精於兵器製造，故金屬器的發展，實與遊牧民族有相當大的關係，為了製造金屬器，把礦石溶化提鍊成金屬漿而倒入模具，此時這種彎曲的渦線以及無始無終的波紋線，就成為他們最大的關心。再者，他們所處的空間乃是移動的空間，大地是如此遼闊不可及，因此不像農耕民族的繪畫，有明顯的地平線與界線，而是無始無終的單純反覆，以反映出他們所看到的空間。

海洋民族的生活與遊牧民族很相似。只不過他們的空間是海洋。他們所看到的生活環境也與遊牧民族相似，均是無垠的廣闊單調的空間。加上舟船所劃下的水紋，海浪所激起的抽象圖，幾何形態狀的漣漪，這些無形的感受都表現他們所善長的金屬工藝上，促成了海洋民族在造形創作上的特色。這一切均顯示海洋民族的造形觀，與遊牧民族者非常接近。

農耕民族的造形觀是喜靜厭變化的，一切就在傳統與秩序的造形活動上，求品質的提高。大地是可親近的母體，是值得信賴的，所以寫實的造形表現，及象形文字（如埃及與中國）的發展，是必然的演化。反之遊牧民族與海洋民族，喜好運動探險，對於流動的東西，反覆的紋樣產生極大的興趣。加上生存環境對他們而言是多變的、不友善的與詭異的。這種外界給他們的刺激及內心的喜好，無形中就反應在他們的造形創作上。所以抽象的造形與曲線的抽象文字（如阿拉伯與蒙古）是環境的自然演化物。是民族的空間觀與宇宙觀所造成的。

中西造形文化之特質概說

中西文化在本質上就有著迥異的形式與內容，各有不同的淵源背景；因此在造形的表現上也有相當的歧異性。中國傳統造形風格，在內容的表達方面，則重儒家的正統思想，敦厚的禮教精神，內容方正嚴謹而莊重。充份反映本位的民族思想，敍述人間感性的自覺，追求自我生命的詮釋，重個性而輕理性，主觀成份高，喜好抽象靈性的直覺意境。西方傳統造形風格，在內容表現方面，則重視歌頌神聖與人性的光輝。反映地域生活色彩，強調人神之間境遇的理解。追求自然與人生的關係，重理性而輕人情，客觀成分濃。喜好合理的美學內涵。中國傳統造形風格在形式的表現上，則多莊重木訥，嚴正典雅的對稱形式。感性的揮灑多於理性的規劃，著重寫意。由於是大陸型國度所以形式較為保守而固定。單元性的民族文化，一脈相承風格純樸獨特。但是缺乏專門美學根據，形式墨守成規，難有突破。反觀西方傳統造形風格在形式上的表現，則多神聖崇高、和諧統整的非對稱均衡形式。理性的表現多於感性的流露，著重寫實。由於多外放的海洋型國家，故形式多變而進化。多元性城邦文化，相互影響，風格異起而多樣。其中學派林立，相互刺激，形式力求創新。以上的概略性分法，當然太過簡單，不足以完全道盡中西傳統文化與造形間之錯綜複雜的關係與異同，可是卻提供了一條較為明顯的思考主脈，可以據此而把握大要不為偏失。現在我們就中華數千年的文物歷史，將之區分為下列幾個時期，針對我們所關心的造形特徵主流加以簡單扼要地說明。

遊牧民族善長渦紋線造形

方正嚴謹的中國造形藝術

寫實表現的西方造形藝術

象形文字

SQVARE CAPITALS

RVSTIC CAPITALS

抽象文字

4-3 中國造形文化的淵源

①原始時代

舊石器時代的猿人階段分屬兩個代表性的中國原始人類,一是四、五十萬年前的「北京猿人」與距今有六十萬年前的「藍田猿人」。他們大部份的工具都是取自天然物體:大動物的骨頭、樹枝、破裂或略予切割的大石塊等。舊石器晚期「新人」階段的中國原始人類,最具代表性的是距今五萬年左右的「山頂洞人」。除了更精製的石器之外,發現的有角骨器、石器上鑽孔,有圓形石珠、穿孔的獸牙、塗紅的石塊,在一根鹿角的短棒上有早期文字出現,據推測為甲骨文中的「族」字。對圓形的認識,鑽孔的技術,對紅色色彩的辨認,更重要的是,對抽象符號的創造,揭開了人類文明新的一頁。

新石器時代最大的特徵是農業的產生與陶器的製作。這兩種文明都說明人類對「泥土」這種物質特性的發現。陶器的製作與農業生活有密切關係。陶器的盛行其必要條件是「定居」,因為陶器很笨重,且極易碎裂,不適於在游蕩生活中廣泛使用。另一方面陶器的生產鞏固了定居,促使人們從到處駐屯的生活,過渡到村莊的生活,才能夠很方便地從事農業。

新石器時代彩陶上的紋樣也是我們所關心的。目前對這些富裝飾性的圖案造形有兩種意見,其一認為是仿自大自然形態的審美性圖案,純粹是為美觀,例如,旋渦紋是模擬水波紋,三角曲面紋是植物葉脈。另一種說法是從圖騰符號的線索來加以解釋。認為這些圖樣造形,是種形式符號的演變,是一種有意義的形式,也就是說,這種看來是裝飾或審美的幾何紋樣,其實是具備著如文字符號的作用;從寫實到抽象,每一個符號都有它演變的一定過程,我們今天看來無法瞭解的符號,正是原始人類從複雜中,慢慢整理簡化成的,一個更容易複製與記憶的符號,也許它與部落圖騰有著深切的意義。這種幾何抽象的紋樣,不僅是個人的創作,並且包括著整個遠古民族的符號意義了。

②夏商時代

中國青銅器時代承自新石器時代的後期,例如龍山文化、辛店文化上的紋樣與早期銅器紋飾有連帶的相似性。中國青銅器時代,可說是起於夏,繁榮於商周,微衰於春秋,復興於戰國。及泰漢鐵器出現,鑄銅遂衰。河南偃師二里頭發現的一件「爵」,是目前最古的青銅器,發掘地是夏文化的重點遺地。這件爵的出土証明左傳所錄

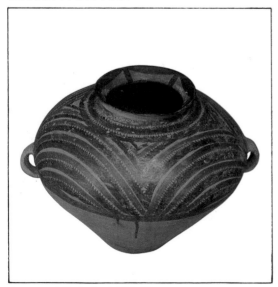

新石器時代半山式彩陶罐

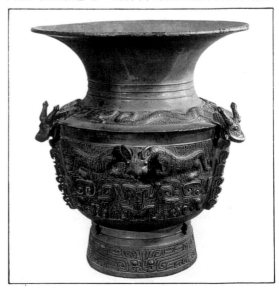

商　龍虎尊

「夏禹鑄九鼎」的夏代與青銅器起源的特殊意義。同時期出土還有鏃、鑿、刀、錐、鈴、魚鈎等小件青銅工具，及製造青銅器用的坩鍋片以及銅渣。商代前期的銅器（指盤庚遷殷以前），仍不脫離樸素的原型，大多只在器腹的中上方有一帶「獸面紋」，大部份的紋飾是以陰紋或陽紋細線構成，較接近淺浮雕的效果。接下來是殷商後期至周成康昭穆之世，也正當是目前一般分期上的「安陽期」，這時期的銅器，一直是銅器史上最受人矚目的青銅器。誠如所記載的「為向來嗜古者所寶重。其器多鼎…形制率厚重，其有紋繢者，刻鏤率深沉，多於全身雷紋之中，施以饕餮紋、夔鳳、夔龍、象紋次之…。」安陽期的青銅器以造形的華麗豐縟聞名於世，許多器形逐漸脫離前期實用功能的素樸風格，開始在造形上附加了更多的宗教神秘色彩和宗族圖騰崇拜的觀念，完成了典型的商代銅器的藝術之美。本質上商代是一個充滿神秘符號的時代，也是一個卜辭尚鬼的時代，故殷商時代的造形充滿「浪漫」的氣氛，充份說明了「有虔秉鉞，如火烈烈」的年代之個性，惟有對大自然懷抱著崇拜與敬畏之情的初民，才能創造出如此詭異而華麗的器物。

③西周與春秋戰國時代

西周是一個滿理性人文精神的文質彬彬之時代。周以禮為本、樂為制、百工為規制，一個典型的農業生產社會，建立了嫡長子的宗法制度，用這一套嚴密的親族關係完成了帝國的封建形式。西周的器物造形漸漸退除商代的華麗風格，代之以莊重樸素的式樣出現。例如有名的毛公鼎便是。充實壯大的環帶紋，在簡樸中傳達的是理性人文精神的均衡、安定、冷靜。這種氣質平復了商的巫術之美中，過份繁麗激情的部份。周的典型期在西周中期，到西周末已經式微了。春秋以降，中央主權崩潰，宗法制度解體，封建諸侯各自據地為王，工藝技術大為解放。各種頗具地方特色的造形紛紛崛起。工藝上的百家爭鳴毫不遜色於學術想。造形觀念的突破，新物質的應用

（如漆器、玻璃、鐵…），新技術的創造，手工的精巧，呈現了空前的繁榮景象。此時期的器物在實用功能主義的藝術觀點下，逐漸降低其宗教性的成份。商周禮器中原有莊重、權威的特質減低了，代之而起的是純粹審美的，工藝上的巧思，禮天的玉璧變成君侯間餽贈的禮物，宗教性的禮器，降為人間的器物，造形與紋飾上固定性與統一性逐漸被輕視。殷周以來的遠古巫術宗教觀念迅速褪色，失去其神聖的地位和紋飾的位置。再也無法用原始的、非理性的、不可言說的神秘來統治人們的心身了。所以作那個時代精神符號的青銅「饕餮」也失其權威，多縮小淪為附庸地位。

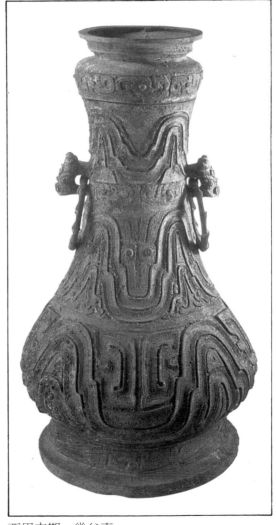

西周末期　幾父壺

⑤魏晉南北朝

漢代三百多年間的美學主流建立在儒家穩定的倫理秩序與人情之常的基礎上。「樸厚」的特色成了漢代的造形主流，無論在書法、繪畫、畫像石、詩歌中都可以體驗到，像最常見的主題「農耕」、「捕魚」、「狩獵」、「採桑」、「取鹽」等在漢代器物繪畫上隨處可見。

可是，到了東漢末年一種不安、高亢而激烈的聲音，逐漸突破了人情之常的和音，慢慢地佔據了歷史的主流。從原來比較落實於生活上的描述，轉到了更多對內心本質的感嘆，從原來百姓的平凡轉到了更多個人特殊心情的哀憐。也就是從「民間文藝」發展到「文人創作」的關鍵性變局了。

專業化的文人借助於長期土地兼併形成的莊園，脫離了一般大眾的生產生活，得以更專注於形式技巧的追求，表現於藝術上的，也就是所謂的「魏晉名士」的風潮。魏晉名士造就了一次中國藝術史上空前「唯美時期」。此時，藝術脫離了道德善惡，甚至情緒的哀樂。這些魏晉的名士，懷抱著對人的大虛無大愴痛，卻似乎唯獨在美的世界、在藝術的世界找到了可以相信、可以倚恃的價值。美從道德的範疇中被解放出來，藝術的各種媒介——聲音、色彩、線條、文字離開了「意義」的控制，自由自在地翱翔發展了。

表現在書法造形上的變動，便是文字被拆散開來，做爲純粹形象美的分析，使中國書法正式進入了藝術的層次，文字不再只是表意的工具，它已脫離了符號的意義，文字本身已具備了結構的、線條的、視覺上的美感。這樣把文字所具有的點、橫、豎、捺……各部份獨立拆散來做美的聯想，從現代藝術的角度來看也是相當先進的觀念。中國的文字終於發展成世界上唯一高度發展的一種造形藝術。

魏晉以後，中國美術在南方找到了一處安靜之所，得以把漢以前的書法、繪畫、美學提昇到更專業化、更精緻的層次。反觀北方，漢族喪失了政治上的主導地位，所謂的「五胡亂華」正是這時期。這一長達三百多年的五胡亂華，卻爲中國美術帶來了新的震撼與轉機。

這個新震撼就是由印度傳入中國的佛教，以及附屬在宗教後面發展起來的石雕佛像，壁畫等。

石頭這種材質在中國工藝、美術史上一直處於不顯著的地位。很可能是石器時代以後中國人對石材的崇拜，轉化爲對「玉」的喜愛，石材脫離現實的應用而成爲禮器。也可能是中國書法上「線」的高度發展，障蔽了對「體積」或「量感」在藝術上的成長。

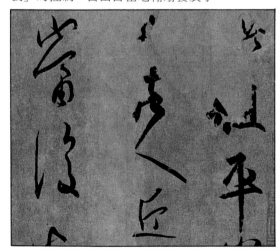

晉　王羲之　平安何如奉橘三帖

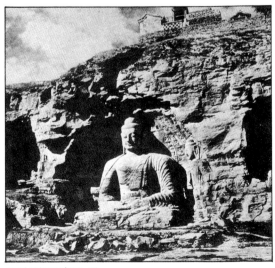

雲崗第廿窟全景

從以上兩個線索來看，漢以後外來的石獸和佛像，重新恢復了中國人對石頭的體積與量感的興趣。石材不再是件鏤空的玩賞之物，也不再是漢代畫像石裏與繪畫沒有太多分別的平面浮雕，只在強調線刻的流動，而是幾十公尺高的巨大石像。中國的人像第一次在觀念上，和「巨大」、「堅硬」、「崇高」、「不朽」、「權威」等概念相結合，構成了中古世紀中國造形藝術上的異彩。

石窟在中國的最早記錄大多以雲崗為標誌。它那巨大的本尊大佛高達約十五公尺，成為這一時期審美新精神。這種巨大的石刻作品，接連著大自然的山脈石壁，在歲月中斑剝凋落，暗示著一股抗拒時空虛茫的悲壯之情。原來漢代文明中並不高度張揚宗教浪漫情緒，終於在外來的宗教藝術中，在本土生根滋長了。

五胡亂華的北方，在人仰馬翻、鬼哭神嚎的戰爭中，構成了慘烈動盪的歷史；同時，在南方卻是中國空前價值淪亡的時期，最優秀的知識份子佯狂玩世，一般百姓更是徬徨無主。宗教的信念於是成了唯一可以安慰和鼓舞的泉源。南北朝的石像便是在這樣的黑暗中，一尊尊被樹立在中國的大地之上，彷彿是苦難中萬民的發願。同時也鍛鍊了中國人的骨骼體魄，使他們準備仰接另一個全新的、燦爛奪目的大唐世界。

北魏　259窟佛

⑥隋唐時代

跟長期分裂，戰禍連綿的南北朝相對的，是隨唐的統一和較長時間的和平與穩定。在藝術領域內，從北周、隋開始，雕塑的面容和形體，壁畫的題材和風格都開始明顯地變化，經初唐繼續發展，到盛唐確立而成熟。形成與北魏的悲慘世界相對映的另一種美的典型。

以敦煌的彩塑菩薩來看，唐代的確塑造了最完美的「人」的形式，使外來的宗教形象與本土美學，達到了雕塑史上的高峰。秀骨清目、婉雅俊逸的北朝雕像之造形樣式慢慢消退，隋代的方面大耳、頸短體粗、樸達拙重是過渡特徵，到了唐代，便以健康豐滿的形態出現了。與那種超凡絕塵，充滿不可言說的智慧和精神不同，唐朝雕塑代之以更多的人情味和親切感，是多樣人間特質的組合。佛像變得更慈祥和藹，關懷現世，似乎極願接近人間，幫助人們。他不再是超然自得高不可攀的思辨神靈，而是作為管轄世事可向之請求的權威主宰。

北齊、北周、隋等朝代在造形藝術創作上，較傾向於拘謹方整的形式，大部份的雕塑刻線平整，造形簡單，而有歸納為幾何形狀的趨式。唐顯然是整個接受了隋的美學遺產，仍然是循端嚴方整的美的形式。表現在書法造形上的則是「楷書」，表現在文學詩歌上的則是「律詩」。這些都是對北朝文化系統中「規範」、「楷模」、「律則」、「紀律」的承繼。

但是在這規則的美的形式中，卻藏著一股叛逆的嚮往，一股對自在飛揚，婉轉華麗的南朝文化的狂熱。所以也就有李白、張旭、吳道子等人在詩歌、書法、舞蹈、繪畫上刻意叛逆規則，打破形式，任情縱恣了。大唐的藝術，也便是在形式的規則與形式的叛逆中互相激盪，而迸發出燦爛的光輝。

這種迸放的色彩，表現在唐朝造形藝術上的，便是舉世無雙的唐三彩器。那釉料的自由流動融和，強烈大膽的色彩筆觸，幾種強烈的黃、

褐、綠、藍，交織成異常興奮的視覺效果，使人感覺著那個時代飽滿充溢的精力，四處瀰漫，彷彿不能被規矩與限制束縛。放射著空前未有的自由浪漫的氣息，是陶瓷造形史上的奇蹟。也正是大唐美學具體實現的例子。

　　唐朝以獨一無二的姿態縱霸著中國藝術史的高峰。然而峰迴路轉，中唐前後，也正是中國美術變遷的關鍵之處，貴族華胄之美要沒落，文人藝術要興起；人物畫達於顛峰，山水畫要取而代之了。

唐　三彩婦人倚像

⑦宋元時代

　　如果說雕塑藝術在唐達到了它的高峰，那麼，繪畫藝術高峰則在宋元；所指的繪畫是山水畫，中國山水畫的成就超過了其他許多藝術部類，它與相隔數千年的青銅禮器較互輝映，同成為世界藝術史上罕見的珍寶。

　　山水畫由來已久，早在六朝就有「峰岫嶢嶷，雲林森渺」之說。隋唐有所進展，但變化似乎不大。山水畫由附庸而真正獨立不再是畫面的背景，似應在中唐前後。但是達到成熟與高峰則應屬宋代。

　　山水畫的發達絕對不是一件偶然的事。它是歷史行程、社會變異間接而曲折的反應。與中唐到北宋進入後期封建制度的社會變遷及哲學思潮有關。由唐到宋，門閥貴族逐漸衰退，代之而起的是世俗的士大夫。這些人都是由野而朝，由農而仕，由地方而京城，由鄉村而城市。丘山溪壑、野店村居成了他們的榮華富貴、樓台亭閣的一種心理上必要的補充與安慰，一種感情上的回憶和追求。所以「直以太平盛世，君親之心兩隆……，然則林泉之志、煙霞之侶、夢寐在焉，耳目斷絕，今得妙手鬱然出之，不下堂筵，坐窮泉壑，猿聲鳥啼，依約在耳，山光水色，滉漾奪目，此豈不快人意實獲我心哉，此世之所以貴夫畫山水之本意也。」除去技術因素不計外，這正是為何山水畫不成熟於莊園經濟盛行的六朝，卻反而成熟於城市生活相當發達的宋代之原因。中國山水畫不是貴族的藝術，而是屬於廣大的士大夫階層，具有深厚的普遍性。

　　與現實生活相適應的哲學思潮，則是形成這種審美趣味的主觀因素。禪宗從中晚唐到北宋愈益流行，完全取代了其他佛教派別。禪宗教義與中國傳統的老莊哲學對自然態度有相近之處，它們都採取一種泛神論親近立場，要求自身與自然合而為一體，希望從自然吮吸靈感或了悟，來擺脫人事的羈絆，獲取心靈的解放。千秋永在的自然山水高於轉瞬即逝的人事豪華，順應自然勝過

人工造作。這種思想構成了中國山水畫發展的成熟條件。

　　還有一項值得重視的特徵，是宋代對色彩的應用。中國在唐以前的工藝與繪畫都極重視視色彩，所謂「隨類賦彩」便是。然而，唐以後，中國繪畫與工藝卻努力擺脫色彩，從色彩過渡到水墨，不但山水畫著重水墨，連人物畫也從敷彩演變成白描，宋瓷也把色彩降低到最極限，這是世界其他民族所沒有的精神。

　　從顏色的紛繁中解放出來，宋元人士愛極了無色。是在「無」處看到了「有」；在「墨」中看到了豐富的色彩；枯木中看到了生機，在「空白」處看到了無限的可能。當我們面對定窯的「白」、汝窯的「雨過天青」，都是面對多種無限的可能。宋代已把宋瓷從形而下的器物昇華成爲一種精神；一種潔淨高華的氣質。宋代藝術的動人之處便是它常常是以一種暗示方法存，使存在變成一種理念。

宋　梁楷　潑墨仙人

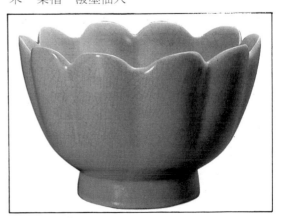

宋　粉青蓮花式盌

宋　蘇軾　耳聾帖

⑧明清時代

如果說漢代文化反應了事功、行動；魏晉風度，北朝雕塑表現了精神、思辨；唐詩宋詞、宋元山水展示了心境、意緒；那麼，以小說戲曲為代表的明清世界所描繪的卻是世俗人情。這是又一個廣闊的對象世界，但已不是漢代藝術中的自然征服，不是古代蠻勇力量的凱旋，而完全是近代市井的生活寫照，平淡無奇卻是五花八門。

小說與戲曲是這種市民文藝的具體表現，而且達到相當可觀的藝術成就。但是這些都與我們的造形術關係不大，我們在這個課題的前提下，所關心的是文學戲曲以外的繪畫與工藝了。

城市的形成到宋代已頗具規模。而在這山水畫全盛的時期，另一支與城市並行發展的市民繪畫已露出了端倪。它們不是文人山水的世界，它們對意境高渺的文人理想覺得高不可攀；它們又不是唐、五代的人物畫。唐代的釋道人物，貴冑華裔，對它們而言，也太完美神聖了。它們要呈現的只是現世城市生活的片段，那呼叫著的商販，那嬉戲的孩童，那摩肩擦踵的市集百姓，那談笑的街坊鄰居；我們可以從宋代張擇端的「清明上河圖」中略窺一二。

明　八大山人　無可奈何

到了明代整個繪畫顯然有了巨大的變化。那就是人物畫的再復興，是城市市民繪畫取得主導權的一大證明。人物畫在明代，不再受制於神佛釋道的理想概念，也不尊從帝王將相華貴的宮廷作風。它們都已走向肖像畫的路途。把「人」這種因素繼山水中擴大出來，以特寫的方法加以紀錄尊崇，這些都是市民文藝典型的性格表現。

到了明末清初，遭受國破家亡和社會苦難之後，繪畫表現轉入了另一種形式。它們的構圖簡練，造形突兀，畫面奇特，筆法剛健，構成了作品獨持的風貌，強烈地感染著人們，明顯地抒寫著悲痛憤恨。像以著名的以亦哭亦笑的「八大山人」作署名，所代表的那種傲岸不馴，極度誇張的形象，那睜著大眼睛的翠鳥、孔雀，那活躍奇特的芭蕉、怪石、蘆雁、汀凫，那突破常格的書法趣味，儘管此狂放怪誕的外在形象吸引著人們，儘管表現了一種強烈的內在激情，但是也仍然掩蓋不住其中所深藏的孤獨、寂寞、感傷與悲哀，花木鳥獸完全成了藝術家主觀情感的幻化和象徵了。

清　鄭板橋　蘭竹冊

除了文學、戲曲、繪畫外，建築在明清除園林、內景外發展不大。雕塑則高潮早過，已走下坡。音樂、舞蹈則已溶化在戲曲中。於是只有工藝可言了。明清工藝的發展與大規模的商品生產，及手工技藝、社會中資本主義因素的出現有直接關係。由於技術的革新，技巧的進步，五光十色的明清瓷器、銅質琺瑯、明代傢具、刺繡、紡織等等，呈現出可類比歐洲洛可可式的纖細、繁縟、富麗、俗艷、矯揉做作等風格。其中，瓷器歷史是中國工藝的代表，它在明清也確乎發展到了頂點。明中葉的「青花」、「鬥彩」、「五彩」，清代的「琺瑯彩」、「粉彩」等，都是精細美觀的作品，它們與唐瓷的華貴異國風格，宋瓷的一色純淨，迴然不同。也可以說是以另一種方式，同樣指向了近代資本主義了。

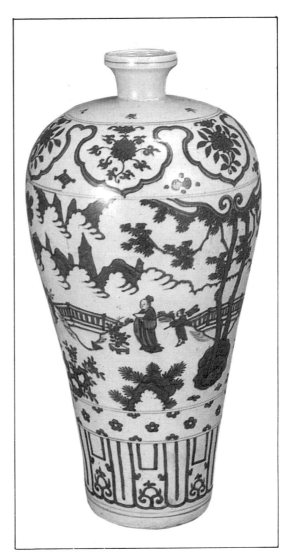

清　青花人物梅瓶

明　八大山人　水木清華（局部）

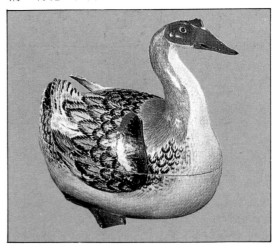

清　彩繪鵝形盒蓋

4-4　西方造形文化的淵源

①希臘文化與羅馬文化 （700B.C～500A.D）

在西元前七世紀左右，希臘半島正式開始了活潑的造形活動，其建築以神殿為中心，象徵了永恆性、神聖性及超絕性，其構造則為埃及與美索不達米亞建築的結合，神殿四周都有柱列，把過去「正面」的一面性擴大為四面，賦予建築以雕塑的性格，並強調其獨立性。

與建築同為希臘造形美術的代表的是雕刻，其古拙期的作品深受埃及、克里持及美索不達亞的影響，然而在全裸像及著衣像中，衣服與其底下的肉體之有機關係、褶紋的處理、臉部的表情都是希臘的獨特表現。這些經過了短期的所謂「嚴格樣式」便進入「古典期」，這時期的作品一般認為是希臘雕刻藝術的典型。到末期的希臘化時代，則寫實的傾向愈發明顯，這點傳給羅馬以後，因頗合於羅馬人的性格，便形成了羅馬雕刻的特質。

羅馬人具有現實的、功利主義的思想。加上其經濟富裕，建築自然地成了美術的主流。他們從希臘人那兒學到了楣式，從埃特魯里亞人學到拱式；於是萬神殿、圓劇場、大會堂、大浴場等雄壯的建築便告出現，透過構造與意匠的巧妙綜合，表現了獨特的空間構成之美，奠定了後日建築發展的基礎；相反的，其雕刻、繪畫則沒有超越過做為建築空間的裝飾要素，它的表現形式則是因襲著希臘末期寫實方向。希臘羅馬的造形文化可以說是西洋美術的鼻祖，其影響固然歷千秋而不衰，其作品更成千古絕唱。

②中世紀黑暗時期的拜占庭文化和仿羅馬文化 （500A.D～1400AD）

西元四七六年，羅馬帝國為南侵的日耳曼民族所滅亡，整個帝國統治下的社會秩序與結構都被摧毀，民不聊生，文明塗炭，歷史上稱之為「黑暗時期」；一直要到第八與第九世紀之交，查理曼大帝出現，西洋文明才略見曙光。中古時代的

建築造形風格可以劃分為兩個主要的時期，十二世紀以前屬於拜占庭風格，和仿羅馬風格；其後則為繼起的哥德風格所代替。

拜占庭風格，或稱東羅馬風格，為西元五至十世紀東方裝飾風格的代表。例如，東方君士坦丁堡之聖蘇斐亞教堂，其結構與當時的西方基督教建不同。拜占庭風格最大的特色表現在方基圓頂的構造和幾何形的瓷磚 （mosaic） 裝飾上面，在莊嚴中帶有纖緻的效果，此外，當時的象牙，金屬之浮雕，羊皮紙上的繪畫，鑄金細工等皆極為精細。拜占庭風格之影響非常廣泛，如阿拉伯、土耳其、印度等地皆由波斯傳習其作法。北歐如蘇俄，南歐如南義大利也曾多方效做。

做羅馬風格，在西元五世紀以後形成於義大利和歐洲西部，對於南侵的條頓王國教會和民間的裝飾設計具有重大的影響。做羅馬式建築，以羅馬傳統形式為主體，同時溶合了拜占庭風格的特色。其結構厚重壓迫，大多採半圓形及水平形為主，有時也有突出的塔形。建築上最佳之裝飾為浮雕，多由僧侶自做。或於殿門鏡板上雕刻宗教事蹟，或於柱頭及畫帶上刻鏤聖史人物。帶有濃厚的拜占庭色彩。

赫米斯雕像 （希臘）

幾何學樣式的把手壺（希臘）

③哥德文化（400AD～1500AD）

　　哥德風格在約十三世紀時創始於德意志東部，到十四世紀中葉時盛行於整個歐洲。哥德式建築的特色表現在尖拱、尖塔，和飛扶牆等細部的靈巧結構上面。從偉麗的垂直線形之中顯示出飛騰超脫的意象。同時，尖拱中的窗格花飾、碎錦玻璃，以及花葉雕刻柱頭等裝飾形式，無不表露出濃厚的神祕色和虔敬的宗教意識。由倣羅馬式雕刻遞嬗而成之哥德式雕刻，則純為寫實主義，一切裝飾皆取材自然，田園花卉之研究尤見精細。十四世紀又有肖像雕刻盛行。建築裝飾常著色或鍍金，木雕，牙雕也很發達。

科隆大教堂（哥德式）

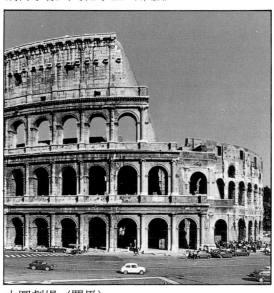
大圓劇場（羅馬）

④文藝復興時期（十五～十七世紀初期）

哥德美術之自然主義傳入義大利，與當地的人文主義之古典研究相結合，於是有了文藝復興期之美術。

文藝復興是公元十五世紀初期，以義大利為中心，所展開的古代希臘羅馬文化的復興運動。歐洲文明從此由中世紀以「神」為中心的桎枯中解脫，轉而研究以「人」為中心的古代文化。追求真理，倡導人文主義，因而促成近世文明的發展。尤其是在建築、雕刻、繪畫等藝術方面，由於對古代藝術的研究獲得自由的發展，更進一步造成輝煌燦爛的偉大成就。

⑤巴洛克和洛可可時期（十七世紀中葉～十八世紀中葉）

文藝復興風格經過十六世紀末期的逐漸蛻變以後，在十七世紀中期演化成為「巴洛克」（Baroque）風格。「巴洛克」一詞，原是珠寶商人用以形容珍珠表面崎嶇不平感覺的葡萄牙文。而今用這個名詞來形容有別於古典主義的新造形運動。巴洛克風格創始於義大利。在形式上，它脫胎於文藝復興風格，但卻發展成絕然不同的特性。巴洛克風格喜用圓形，方形，與橢圓形為構造，凹凸表面的線條既成對比又似和諧；同時永不靜止，而流動不已。表面附加大量裝飾，如自由站立的雕像；在取光方面，也是促使畫面或造形產生流動感。

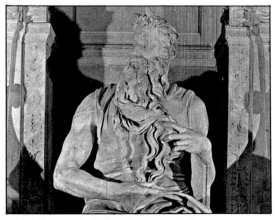

米開蘭基羅的「摩西像」（文藝復興期）

十八世紀三十年代期間，法蘭西的巴洛克風格，在經過攝政時期（1710～35A.D）的醞釀以後，開始演變成「洛可可」（Rococo）風格。「洛可可」是法文「岩石」和「蚌殼」的複合字。洛可可風格從某種程度上說，是一種巴黎的發明，情調上很俗麗。無論如何，這種風格對凡爾賽的沈鬱古典藝術是一種反動。它不再是因循古老的靜止秩序，而是從自然事物吸取靈感。在這些自然事物裏，線條自由延伸，不講求對稱，形似貝殼、花卉、海藻或藤蔓，尤其是以雙線延伸的時候。洛可可開創了感性的新向度，捕捉了新而精微的感覺層次，是閒逸、優雅與富麗的。

⑥新古典主義（十八世紀後期～十九世記初期）

屬於浪漫主義的巴洛克和洛可可風格，在經過長時期狂飆式的風靡以後，造形藝術已經脫離了結構性的正確規範，而陷於極度怪誕荒謬的虛假絕境。在這種情況下，新古典主義乃因應而生，成為一種反浪漫主義的新風格。

新古典風格可以劃分為龐貝式和帝政式兩個主要時期。流行於十八世紀末期的龐貝式新古典主義，以研究古代廢城龐貝所引起的羅馬藝術潮為基礎。帝政式新古典風格流行於十九世紀初期。廢棄了自由、優雅、閒逸的形式，代之而起的是模倣埃及、希臘和羅馬的古典形式為主。

⑦十九世紀混亂時期

在大部份的十九世紀期間，新古典主義雖在表面上仍為造形的主流，但是實際上卻是一個諸式雜陳極端混亂的時代。加之人口急增，工業生產方式促成了科技與造形藝術分道揚鑣。中產階級雖擁有雄厚財力，但卻眼光低俗，奢麗而艷俗的風氣，反而造成了造形藝術低俗而頹廢的格調。從造形文化發展的歷程來看，十九世紀的胡亂模仿和盲目抄襲，正是社會缺乏創造力的明白表現，但是十九世紀混亂的事實，卻在為接下來的現代造形文化的確立，提供了一個激勵的條件。

聖彼德教堂（巴洛克風格）

MODÉLES
DES CARACTERES
DE L'IMPRIMERIE,
ET DES AUTRES CHOSES NECESSAIRES AUDIT ART.
NOUVELLEMENT GRAVÉS
Par SIMON-PIERRE FOURNIER le jeune, Graveur & Fondeur de Caractères.

A PARIS,
Rue des sept voyes, vis-à-vis le Collège de Reims.

1742

洛可可風格的印刷物

4-5
現代造形文化之確立與沿革

十九世紀的混亂時代

　　工業革命是現代造形運動的主要契機。如果沒有工業革命所造成的卓越科技基礎，現代造形運動根本無法獲得主要的動力；但是，也正是因為工業革命所帶來的衝突與矛盾，促使人們對於科學技術與造形藝術之間脫節的問題，重新再省思。這些造形運動的覺醒，以及它們所衍生出來的思想、理念，正是確立現代造形文化的根源；甚至到今天，我們的生活還受到它們的影響。

　　人類文明到了十九世紀，已呈現出很大的缺陷。由於工業革命所來的大量生產，以及群體營生，分工專司的生活方式，使得在此時代以前的一切被人們拋棄了──不論是好的壞的。前一代留下來的優秀老師傅的手藝被遺棄。機械生產出來的粗糙產品，取代了昔日精美手工藝品，傳統中集技術與美學於一身的完整師匠被淘汰了，美好的生活環境反被工業破壞。人民的眼光低俗，社會道德敗落，技術與科學從此和美好的造形藝術分道揚鑣。

充滿裝飾的十九世紀產品

叉子（十九世紀的產品）

德國工作聯盟 (Der Deutsche Werkbund)

1890年代風靡於歐洲的「新藝術」樣式，流行至1900年巴黎萬國博覽會，到達頂點而開始衰退。至此造形樣式的主導地位逐漸轉移到「分離主義運動」。1906年在德國勒斯登舉行國際博覽會的前後幾年，歐洲的工藝樣式，在本質上開始放變。這是因為參加這次博覽會的許多作品是以中產階級為對象，有純手工的工藝品，也有大量生產的機械製品，顯示了工業與手工的分化成果。當時的工藝是以獨創為主着重於一品製作，而工業製品，則以適合機械生產的過程需要，以形體為主要表現。就是在這一種環境與狀況下，影響了近代設計史上扮演重要角色的「德國工作聯盟」之成立及發展中心人物——慕特修斯(Hermann Muthesius 1861-1927)。

慕氏曾任柏林商務部門的建築委員，在任內為了研究當時的英國住宅建築狀況，前往英國。當時正是維廉·莫利斯逝世後的第二年（1897年）

當時的英國，由於莫利斯的美術工藝運動影響，以及社會經濟力的成長，不論是建築或工藝都展現出更新穎的造形思想。慕特修斯於是將其造形特質，以及英國工藝的進步啟示帶回德國，成為日後工作聯盟的組織要素。他回國後，指出德國的建築及工藝的落伍情形，並介紹英國合理主義精神，一心一意從事德國工藝造形改造運動的推廣。

1907年慕特修斯擔任「普魯士」美術工藝學校的監察官。在一次公開演講中，對於德國當時的工藝及產業，尚模仿過去的樣式提出警告，並強調應於合理的、即物的立場，創造新時代的樣式，他主張這個新樣式，必須是機械生產的。

當時他的演講引起強烈的反應，起初由憤慨及反對，至議論沸騰，變為讚否兩論的對立狀態。同年年底終於獲得有議之士的激賞，一些較斷然的製造業者、建築家、藝術家、著作家等，一起完成了「德國工作聯盟」的協會組織。當時讚同慕特修斯的理論，而參加工作聯盟推展運動中，

有一位貝廉斯(Peter Behrens 1868-1940)建築師。他以獨特的思考為基礎，為工作聯盟留下了許多建築、工藝及平面設計方面的優秀作品。同時也培育了一批優異的設計人才，如格羅佩斯(Waltr Gropius)，米斯·凡得洛(Ludwig Mies Van der Rohe)及魯·柯必意(法 Le Corbusier)等人。為日後造形設計運動預設了發展的契機。貝廉斯認為：「現代的造形應該是克服機能、材料、構造的障礙，依照藝術的意志，從事於形體的整理。」

慕特修斯的指導理念，以及貝廉斯的力行實踐，促使了德國工作聯盟；邁向二十世紀的造形設計領域發展。

總結德國工作聯盟的成就如下：
一、肯定機械及工業的造形，以及承認藝術家（設計者）及製作者（技術者）的分工合作觀點，謀求產品的改善。
二、主張標準化、規格化的機械生產，唯有如此，才能重新建立完整正確，而且有自信的設計格調。

德國工作聯盟至1933年，終因德國納粹獲得政權，而被認定是國際主義及社會民主主義遭關閉解散。現代造形思想，從德國工作聯盟到包浩斯，進而促進了北美洲的高度工業化，也順利地推進今日造形設計的發展途徑，就造形運動而言，德國工作聯盟的思想，實在有其重要的意義。

包浩斯出版之第一本書

「德國工作聯盟展」海報

包浩斯出版的雜誌

近代造形思想的集大成───包浩斯（Bauhaus）

　　造形的現代化運動，並非以直線發展的方式進行，反而似以面的連鎖反應，相互影響，致使各學派如雨後春筍般地紛紛創立，從十九世紀末到廿世紀初期，同時期成長的有「純粹主義」，有蒙特里安所倡的「De Stijl」有「表現主義」，有「達達主義」、「超現實主義」等等，可說是多彩多姿的造形時代。這些造形上的成就，具有不可忽視的價值，那就是造形科學基礎的築成，此一基礎給予機能造形與審美造形融合的可能性，也給現代造形找到了新的美學架構，確立了新的審美標準。

　　德國工作聯盟的努力，使科技與藝術的鴻溝再次架起了橋樑，而使整個現代造形朝著工業化的正確方向前進。然而摸索的困擾仍然存在，因為尚沒有一套有系統的成熟理論，來支持此一思想。一直到1919年格羅佩斯（Walter Gropuis）所主持的包浩斯學院（Bauhus）成立，將此運動納入學術系統來試驗與實踐後，完整的觀念與技術才正式成立。

　　1919年，年僅三十五歲的格羅佩斯，獲得威瑪（Weimar）市政府之同意，將該市的「美術學校」及「美術工藝學校」合併定名為「國立威瑪包浩斯建築學校」，格氏原來的理想是希望能在威瑪創辦一所類似工廠商業技藝顧問中心之計劃，但實際上合併後，卻發展成為綜合造形學校兼研究所的設計教育中心。

　　包浩斯學校自1919年到1960年間，雖因時間及世界大戰而中斷或改變，但是在本質上可以說是當初格羅佩斯思想的延伸。他強調藝術家與工藝人（技術人）不應各自孤立生存，必須回復到因近代文明造成的藝術與技術分野，以及職業細分化而分裂的人間社會。應該與現實世界相結合，共同為科技發展的必然趨勢，尋求正確的前進方向。也就是，將機械視為造形的本質，並且探求藝術與機械協調的合理途徑，進而使工業化社會的大眾生活，趨於更合理更美好的境界。

包浩斯的現代造形理念主要精神有下列幾點：㈠主張藝術、技術產業相結合，共同為工業現代化奉獻智慧。㈡一切造形設計均應以人為本位，強調人、機械、環境三者的和諧關係。㈢追求以「理性」為基礎的造形方法，反對浪漫的、無計劃的造形行為。㈣闡揚集體創作的哲理，認定個人為社會總體的一份子，每個人應該發揮一己的才能，拋棄英雄式的個人主義，求取共同的理念，才能構成雄偉的力量。當然，創造的火花總是由個人燃起，但是如果個人能與其他志同道合者，密切合作追尋其共同目標，藉此互相鼓勵切磋，其所能獲致的成效，當比閉門造車所能獲得者為多。㈤強調機能性造形設計的思想。肯定一個完美的造等於形式、機能與審美三者，互相以不同的比例結合而成。後來的人因工程學之確立與發展，更說明了機能性造形設計思想的高瞻遠矚之眼光。㈥推廣造形設計的標準化與規格化。以工業機械大量生產的產品，唯有透過標準化及規格化，才能滿足大量生產的可能性，也才符合經濟成本原則，不致造成太大的浪費。但是，標準化或規格化並非意味著阻礙創作，反之它們卻是文明發展的先決條件之一。它們涵意著「模矩」（modulus）的基本概念，那就是「求出統一之尺寸，以此構成有秩序但富於變化的造形」。

由於包浩斯的卓越思想，使得現代科技，藉著造形藝術的手段而更人性化；造形藝術也因科技的參與而更生活化了，構成了人類在造形思想上的一大突破，指引了二十世紀文明思想的方向，甚至到今天，我們仍然受到包浩斯造形理念的深遠影響。我們希望，在廣義的包浩斯造形設計思想中，現代造形文明能夠繼續不斷地成長茁壯，並為現代及將來人類創造更美好的生活環境。

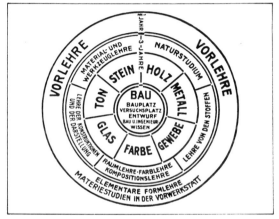

包浩斯課程大綱

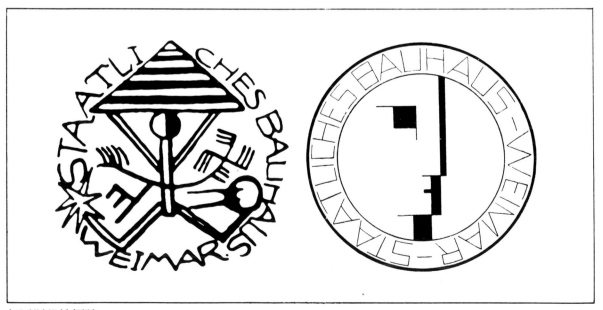

包活斯學校標誌

4-6 現代造形文化之基本理念

從人類造形的歷史來看，現代造形文化以一種完全嶄新的姿態呈現在我們眼前，而且我們也正生活於其間，一切都與之息息關。因此我們是否也應該仔細想一想，思考一下什麼才是現代造形文化的本質？它的根本精神又是什麼？能夠洞察整個現代造形文化的理念，我想對從事造形創作工作的人，才能有指引的作用。現代造形的基本理念，可歸納為下列幾項論點：

- 現代造形並不排斥傳統。傳統為根，現代因之而生；但也並非原原本本模仿傳統造形表象，應該是吸取傳統的智慧，去蕪存菁，應用現代科技使現代造形更致成熟渾厚。

- 現代造形尤其是實用造形，應該本著不浪費資源，不破壞自然生態的原則，來從事造形活動。單純、簡潔、不浮華、合理，應該是在這環境備受衝擊的時代裏，要有的造形指導哲理。

- 承認現代造形活動，不再有個人式的英雄主義存在，個人才智應以群體智慧為依歸，協同精神是創造完美造形的原動力。

- 所有造形均應以「人」為本位。人性的自然化乃是現代造形活動的最高指標。

- 尋求客觀的理性主義。現代工業造形的諸問題，不可能以主觀的個人偏好來解決。必須在限制的條件下，藉助理性的「明箱」思考法才能奏效，「暗箱」式的模索常導致不可控制的失敗。

- 完美的造形必須以美好的人格素養為內在的基準。創造與對美的愛好，乃是快樂經驗的基礎，一個不認識這種基本真理的時代，其眼光就不會明晰，其影象必陷於糢糊，其外表亦必沈鬱不快。一個美好的現代造形，應該是建全人性的表現。

- 在追求一種國際性的造形語言的同時，區域性或民族的特色必須保留，這種風格條件的建立，是現代造形文化的生命。

- 機能與審美，科技與藝術，理性與感性相輔相成，互相結合，是現代造形特有的本質，缺一不可。

- 民主與自由是現代造形文化的充要條件，也唯有在這樣意識形態的社會裏，造形創作才不會老化、僵化。

理念是哲理，是指導原則；方法則是達到目的的手段。有正確的造形理念，造形才不致混亂而危險。有正確的方法，造形理念才能務實，兩者同為一體的兩面。易經上所謂「形而上者謂之道，形而下者謂之器」，無形哲理（道），與有形的物質（器），必須相互為用，如此以道引器的造形思想，才能使我們的造形文明更為和諧、完美。

所有造形均應以「人」為本位

創造健康的人生是現代造形文化的根本

39

4-7　現代造形文化體系

造形的基礎訓練最後必須將所學應用在各種實務上，這才是其使命。因此須要對整個造形文化體系，有個完整清楚的輪廓，才能瞭解造形文化體系中各行業的定義、環境，及其間的關係。以爲日後追尋的指標藍圖。

現代造文化應包括兩大領域，即「表現造形」與「實用造形」。若以傳統的觀念解釋，「表現造形」近似一般所稱的「純粹藝術」，而「實用造形」近乎「應用藝術」。前者指那些純粹爲追求美感效果，其中不含任何功利效應的造形活動，例如繪畫、雕塑等。後者則指那些爲生活實用目的的造形活動，如建築、工藝，以及現在非常興盛的工商設計類等。

這樣的解釋將造形體系，一刀斷然分割兩半，很容易引起誤會。功利主義者會把繪畫和雕塑等視爲不實用甚或沒有用的技倆；而藝術至上者，則將視具實用功能的造形爲低廉的俗物。其實在古代如文藝復興時期，這種分野的界線並不存在。繪畫、建築與雕刻是整體造形的一部份，建築師是畫家也是雕刻家；工藝家從材料的選擇到成品製作，都親自動手，是材料專家也是美學指導者。只是後來這種分野的鴻溝因產業革命而愈來愈大，形成畸型的發展。其實包浩思造形理念，就是極欲去填補這道「純粹」與「應用」的鴻溝，讓兩者成爲現代造形體系的一體之兩面，相輔相成。

從人類生活的意義觀點來看，不論何種造形，只有目的的不同，而無「主從」的分別。所以，以「表現造形」及「實用造形」之稱呼，來替代「純粹藝術」與「應用藝術」應該較能代表正確的含義。

所謂「表現造形」是最根本的，最直接的造形活動。它是以滿足人們心理需求爲主要任務，其目的僅止於發表作者的美感經驗、感情或思想等主觀意識，不考慮他人的立場——例如是否被大眾所接受或讚賞。更不講究「合理性」，在表現造形中七個黑色的太陽在畫面中是可以存在的。表現造形又可稱爲自由造形、原形造形。例如繪畫、雕塑、舞蹈、表演等。

與表現造形相對的是「實用造形」，它是超越純粹的造形活動，向著某種特定機能條件演化，所以又稱「演化造形」「條件造形」。這種造形以現實生活的需求爲基礎，循著計劃去完成，因此又可稱爲「計劃造形」或「生活造形」。實用造形是現實生活的一部份，因此不能處在虛無飄的幻想中；應該是審美的，又是科學的；應該是客觀而計量的。作者必須以客觀的需求作爲造形的基本需求，不以個人創作爲主要目的。例如：建築、包裝、印刷、展示、字法、視覺傳達等。

造形世界並非截然分屬於表現造形與實用造形兩大極端。符合需求目的的「實用機能」，與滿足情感需求的「審美機能」，應該是任何一種造形必然具備的「質」，所差的僅是二種因素分量比的變化而已。一張椅子的造形，若以實用造形的角度觀之，則按人體工學的原理，去考慮其實用機能是正確的做法；椅子雖是要被坐的，但是置放客廳中不坐的時間反而較長，此時若將它視爲如雕塑般，具有「審美機能」的表現造形也不爲過。事實上表現造形與實用造形是相輔相成，兩者有親密的關係。有許多造形是處於中間，兼有二者的特性，例如手工藝品就是。

海報—兼具實用與表現的造形

現代造形文化體系

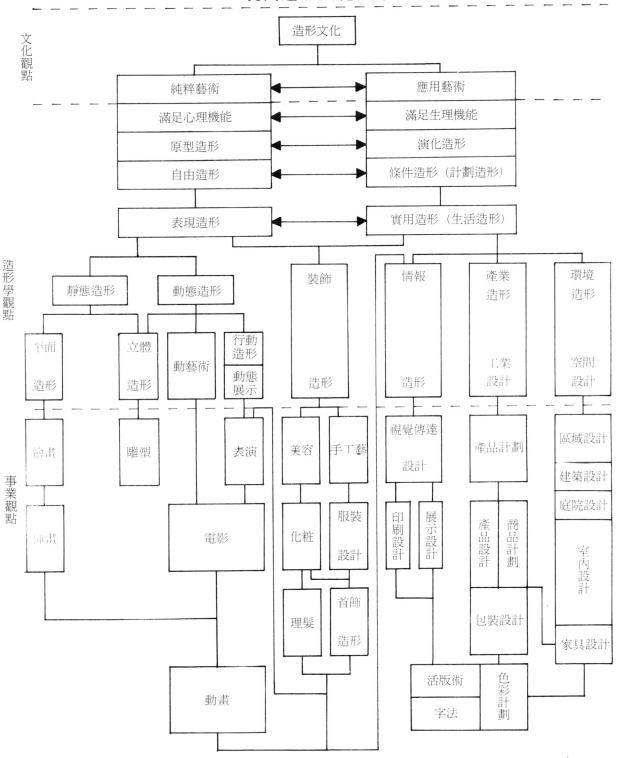

摘自「實用的造形藝術」——王鍊登著

第五章　現代造形文化的省思

5-1　現代與傳統

　　今天的中國，尤其是台灣，正處於強勢文化，尤其西方與日本文化沖激的時代。因此有關於傳統與現代之爭的問題便不絕於耳，而這種激辯是最為知識界樂道，但卻是最不得其解的拉鋸戰。傳統的價值是什麼？傳統應該保留嗎？應該放棄嗎？什麼是中國的文化傳統？這些問題早已激烈地爭辯過，但是到目前為止完全無法得到一個完整且令人滿意的結論。

　　造形文化是整體文化中較為具體的一部份，自然無法置身於這些撲朔迷離的紛爭之外。然而造形藝術工作者所理解的文化問題，應該比文化理論家、文藝家或歷史學家更具體更實在。我們不應該被問題的激情所蒙蔽。沒有一個實質的文化現象是不可解析的，只有哲學層面的盲目固執爭辯中，才會陷入情緒的泥沼。造形藝術工作者是實質文化的創造者，應該是有最清醒的心智。我們並不期盼得到一個滿意、信服的結論；我們所關心的是，在傳統與現代之爭中，造形藝術如何才不會走入偏激的極端中。

什麼是傳統？

　　「傳統」一詞，大體上來說，是一個民族約定俗成的一切，以類似不成文法的方式，由上代傳交下代者。它有以下的幾種特質。㈠它是普遍的。必須是一個民族所共同認同的，不屬於少數人。㈡它是傳承的。必須是世代相傳，而非少數人杜撰出來，它的來源遙遠而模糊。㈢它是演進的。由於代代相傳，必定經過長時間的適當調整，雖然演化很慢，但卻很有力，很穩定。㈣它具有不成文的特性。是一個民族的大多數人所不自覺而接受的東西。它無法被具體的呈現出來。但永遠隱藏在文化實體內容之後，形成一股不可言喻的氣質。可以用文化現象比喻，卻無法被具體的

呈現出來，但永遠藏在文化實體內容之後，形成一股不可言喻的氣質。可以用文化現象比喻，卻無法用具體的事物來界定。

　　傳統是一種指標，一個主流，一如韁繩，它具有保守維護的機能，維護新的一代在其改革或變化中，不逾中道或荒謬，讓改革很緩和地進入一定的方向，並建立新的自有的傳統。一個民族的傳統與新的傳統相遇的時候，必然發生反抗的現象，互相排斥，互相敵對。但是文化的傳統本來就是習慣的產物，所以與外來傳統接觸過久，自然有一些會互相融合。如果外來的文化具有強勢的力量，就有逐漸被同化的可能，亦即是傳統的瓦解。

　　這種文化傳統的互相接觸，若發在兩個文化性質相當接近的民族間，則互相排斥，發生反激的情形會較弱，反之互相融合的狀況會較多。但是在文化 甚昌明且互異的民族間，就會因而形成強烈的民族意識，甚至做有計劃性的抵抗。遠古時代，一個文化傳統的瓦解，可能只是為武力所征服。但是今天，卻可使用各種強大的影響力，例如政治、經濟、宗教、藝術等，很溫和而不經意地瓦解一個傳統。

傳統是一個民族約定俗成的一切

現代與傳統之爭

　　現代與傳統之爭，本質上是「合理」與「不合時宜」之爭。「不合時宜」包含著相當成分的浪漫綺想，代表著留戀的情緒與時代的掙扎。當有人開始注意到傳統的持續問題時，事實上表示此傳統已開始動搖，已開始受到考驗。也就是顯示這個傳統已不合時代性了。

合理的價值是現代與傳統之爭的關鍵

傳統與現代的妥協　　　　　　（陳寬祐　攝）

　　在這場競爭的場合中，若傳統中的實質內容具有超時代的正確性及普遍性，在理性的自由選擇下，將永遠不會被淘汰，這些具永恆性的東西，將長時期地被保留下來。如果只是一些帶有浪漫趣味的歷史留戀，即使有極動人的勸說，有威脅利誘，其被淘汰只是遲早而已。中國人吃飯用的碗筷餐具，留傳已甚久遠，其形態也甚少變化，若中國人將來飲食的方式不改變的話，這種傳統的餐具大概也不會被淘汰。因為它具有傳統文化中的合理價值。中國傳統童玩中的陀螺與風箏，也是一個值得探討的問題。兩種遊戲均產自農業社會，必須要有寬廣的戶外空間，才能施展開來，而農耕時代提供了這樣的空間，因此對彼時代而言，打陀螺與放風箏是合理的存在；但是反觀現代都市的生活空間，要找一處沒有橫衝直撞的汽車，沒有高壓電線的空地，來放風箏打陀螺，似乎非常困難。這也就是為什麼這兩種傳統童玩，以及其他類似的造形藝術，雖然在有關單位的大力推廣下，仍然日漸式微的主要原因。合不合理，適時不適時的問題，才是現代與傳統之爭的關鍵所在。造形文化中這種紛爭，更應該本著如此的精神，去做取捨的準則，而不必要迷茫於情緒的混亂中。

正確性及普遍性是紛爭中的取捨標準

正視現實生活建立新造形傳統

文化傳統的薪傳，傳遞的不是傳統的形式，不是傳統的虛殼。應該是傳承傳統文化中具有長遠性價值的有形物或無形的精神。然後在現實的生活土壤中，生長出新的民族文化傳統。一個健康的民族應該是生活在現在與未來，而不是生活在過去。

對造形藝術而言，不合時宜的東西理應不可能復視，但是這些民族的寶貴文化資產。也不能棄之如敝屣。因此，「保存」成了必然的措施。我國在台灣地區的文化資產，除了來自大陸的文物，如故宮之收藏外，大多數是屬於民俗性質的資產。故宮收藏之文物大多是精緻的傳統造形藝術，與現世的生活是脫離的。它們的保存方式已經相當完善，而且保存的目標也非常明確。然而民俗造形藝術本身，良莠不齊，粗細並見，但它們與生活與宗教信仰的關係，則是如一。故分辨其保存價值就非常困難。那麼，在文化的保存上應該採取怎樣的政策呢？

民俗造形藝術的保存至少應有三個層面。第一是功能，第二是技藝，第三是形貌。在傳統社會中，三者融為一體，與日常生活不可分割。當功能條件逐漸消失的時候，技巧可以保存，轉移為新的功能效力，因之形貌也會改變。或是技巧進一步的發展，進入精緻藝術的領域、第三種情形，則因功能的消失，技巧與形貌也跟著消失，這就是某一種民俗技藝的死亡。

民俗造形藝術的保存最徹底的辦法，就是大力維護其功能。目前各種民俗技藝中能夠維持功能、技藝與形貌於一身的，大概不多。竹編器皿就是一例。木工雕像也是，但乃是因各地廟宇重修與新建活動方興未艾，鼓勵了與宗教有關的民俗之保存與發展。

第二個層面是技巧的維護。在功能逐漸消失後，傳統藝人改變其服務對象，但保存了其技巧。以木工為例。傳統生活中的家具都是木工技藝品。但是當新形沙發式家具來臨後，木工可以轉移其技藝，從事精緻沙發椅座的雕飾。甚或完全放棄功能性的工作，而進入精巧的手工藝術品開發領域。

技藝是傳統文化資產維護的重點。而真正值得保存的技藝，必須是經過數百年的傳承，形成一種精練而固定的作法，同時具有歷史與藝術的意義。這種技藝就是最需要政府大力維護的。現代量產的工業產品對傳統手工藝品，給予毀滅性的打擊。現代生活方式完全不必要依賴手工藝產品，而機械量製產品在功能與價格上均佔優勢，耗時費力的手工產品，首先遭到淘汰。我國在傳統技藝的保存方面，尚有大欠缺，有待進一步的努力。建立起有系統的保存觀念與方法是刻不容緩，因為有些本土民間技藝幾乎已經失傳了，這是民族的大損失！是多辦幾場「民俗技藝大展」所無法彌補的。

正視現實生活建立新造形傳統

日漸式微的錫工藝　　　　　（陳萬能　作）

第三個層面是民俗造形藝術形貌的維護。這是最低級的保存方式了。功能沒有了，傳統的技藝也為現代的製作方法與材料所取代，只剩下軀殼。例如古陶瓷或古銅器的製造便是。如果只看外表，今天的仿製品要比傳統的手工製品高明的多，古人用手拉坯，今天則用鑄模灌漿。瓷器上的花紋，可自傳統精品中選取，以精準的技術複印。但是傳統的功能與技術都流失了。剩下的只是裝飾性的軀殼。又如元宵的花燈，今天只剩下用塑膠成型，內裝燈泡的製品，聊以應景而已。

從文化發展的觀點看，這種純形式的維護是無可厚非。我們保留了形式，表示我們對傳統文化中，某些要素尚有承續的願望。但從實質文化保存觀點來看，就無異乎全盤放棄了。

傳統的保存不是食古不化，一個新造形藝術的傳統之建立也不是憑空築起。必須建立在渾厚的文化遺產上。成熟的思慮與正確選擇，是現代造形藝術應具備的素養。

功能、技藝均已不存的民俗造形（陳寬祐　攝）

5-2　迷失的本土造形文化

在資訊交換日益頻繁，價值觀念愈趨一致的現代文化領域中，「國際化」、「全球化」的聲勢，正以似是而非的論調，快速地蒙蔽了我們的判斷能力。中國的台灣地區，在內無法找到一道強有力的本土歷史之脈動，外受強大的優勢文化的沖激，再加上「泛世界」的錯覺，致使我們本地的造形文化，迷失在層層的霧茫中。

從生態學的觀點來看，目前有一個非常值得我們注意的觀念，可以幫助我們在「本土造形文化」的探尋中，找到一個生物性的支持論點，那就是「生物龐雜度」──Biodiversity。

「生物龐雜度」這個名詞，依照生態學的解釋，它應包含了四個層次，即「生態系統的歧異度」、「物種的歧異度」、「基因的歧異度」以及「文化的歧異度」。這個理論非常強調，讓地球維持非常多樣性生態體系，才能提供多種物種的棲息地，否則既使有再多的個體，生物仍然會滅絕。而且由於人類正以驚人的速度破壞環境，如果某一物種的基因或遺傳的變異少，則該物種對此環境巨變將無從調適，如此，生物將加速滅絕。

但是若置人的一切於全體生態體系外，將無法解決人的需要，及人所製造出來的問題。為此，生物龐雜度也應包括了「文化的歧異度」。也就是在維持生物的多樣化之過程，亦要顧及到維持文化的多樣性。乍看下，文化歧異度和生物的龐雜性扯上關係實在不易瞭解！我們知道什麼樣的環境孕育出什麼樣的文化。要維持某種文化，就必須維持孕育出該種文化原有的特殊環境。我們聲稱要維持雅美族特有的文化，其首要的條件就是要維護孕育出雅美文化的自然環境。沒有環境就沒有歷史文化。而有愈龐雜的文化式樣，就會有愈堅韌的生態體系，愈穩固的生存空間。

造形文化的演化，其實就是人類利用自然資源的過程。每一個民族都有不同利用自然資源的方法，這些利用的方法都和他們所居住的環境，有密不可分的關係。每一個民族在他們利用自然

資源的過程中，是在嘗試錯誤及經驗的累積中，尋求一種最符合當地環境的利用自然資源的方式。這種獨特的利用方式不僅可以符合人類的需求，亦不會對環境造成破壞，可說是兩全其美的資源永續使用。

目前居住在南美洲亞瑪遜河上游兩岸的少數印地安人，他們的食衣住行都取之於所居住的熱帶雨林，他們利用熱帶雨林資源的方式，孕育出特殊文化。這種利用不會對雨林造成任何破壞，他們自有其使用雨林資源的智慧。然而那些自認為有優越感、有智慧的現代人，深入森林砍伐木材、探礦挖油。由於這些人利用資源的方式，對當地而言是一種外來的文化，對於雨林一定造成不可彌補的破壞。因此要如何合理地利用這些資源，唯有向那些少數的原住民學習，瞭解他們長期累積下來的智慧。

對本土資源的不當利用常造成破壞

資源的永續使用必須賴以經驗與智慧
（陳寬祐　攝）

現在讓我們反問：台灣本土造形文化的智慧在那裏？答案似乎很模糊。所謂本土造形，這裏所指的是現世的實用性造形。而且我們對傳統造形藝術取捨問題，也在上一章節中探討過，目前我們所關心的，就是如何為現代的本土的實用造形文化，尋求一合理且適宜性的發展方向。

本土造形文化未來的發展，繫乎兩個主要的因素，一是對傳統造形文化之整理、評估與保存，以求得到一個能夠賴以繼續發展現代造形文化的基石點。當然這是政府、學術機構等單位應全力以赴的長遠工作。第二個因素，是對鄉土材料之特性及對其加工技術的研究與開發。這些條件之改良，不但能重拾我們對本土材料的信心，同時也容易塑造本土造形之特色，是別人所無法模仿的。凡是正確的造形設計，都應該利用實際環境中最易獲得的材料，以最普遍最簡單的技術去發展優良的產品。也就是說，不一定要運用昂貴稀有材料，以及高成本的加工技術，才能造就一件優良的產品。

在台灣，有幾種特有的材料，應該加以再仔細分析與研究，以期更完善的運用。那是竹材、草材、石材、木材、陶土等。以竹材為例，這是一種非常適用於亞熱帶台灣氣候的材料，應該可以廣泛地運用於家俱、室內設計、工藝製作上。只可惜對於竹材的防腐、防蛀等之處理及其他加工的可能性之研究開發，我們似乎並不比古人更高明。還記得從前，花蓮名產之一的蕃薯餅是以

本土的造形文化的智慧在那裏？　（陳寬祐　攝）

乾稻草稈編織的草蓆為包裝材料，那是一種非常完美包裝方式，不但深具鄉土特色，其與產品本身之觸覺、味覺與視覺均能產生和諧的共鳴。是不可多得的好造形。可惜後來為了降低成本，改用塑膠袋包裝，昔日淳厚的本土特色一掃而空，便淪為次級品了。

塑膠也是台灣工業的重要原料之一，但是塑膠運用在造形設計上更是錯誤百出，反而使這優秀的現代化材料，無法提昇到應有的價值地位。在本地當我們說「這是塑膠製品」時，便意味著產品是廉價的、低俗的。這是我們對這種材料的不尊重，也是造形設計者對這種材料的特性，及技術環境的不瞭解所致。

造形語言有日趨國際化的傾向，這是不爭的事實。但是在追求泛世界性的造形文化之同時，我們也要尊重各種民族性的、本土性的造形文化之存在價值。我們除了能夠廣納西方的科技文明外，對於自己的尋根工作，以及對鄉土材料之再深入研究，應該再接再勵，使迷失在霧茫中的本土造形文化，能理出自己的道路出來。

塑膠產品不應是廉價、低俗的代稱

應用本土的材料創作合理的造形 (陳寬祐　攝)

苧麻纖維編織成的桌墊布　　　　（馬芬妹　作）

追求人性的生活空間是新造形文化的使命
　　　　　　　　　　　　　　（陳寬祐　攝）

5-3 生態保育
意識下的造形觀念

　　人類的造形活動，尤其是實用造形，其實就是資源的利用過程。大自然的資源並非「取之不盡，用之不竭」。成長和進步是否是一個絕對價值，愈來愈值得懷疑。人類好逸惡勞的貪婪造成了各種生態環境的破壞，空氣、用水、食物等污染都已變成與人類生存休戚相關的普遍社會問題。這些問題使人警悟：經濟成長是有代價的，它的代價可能是整個人類文明的毀滅。非常不幸的，現代功利主義的思想助長了這些危機的快速到來；而實用造形卻挾持了「量產化」與「商業行為」的威力，參與了這場腐蝕大地的浩劫。

文明的成果時常是身心的嚴重傷害

非人性的生活空間是現代造形文化的產物
（陳寬祐　攝）

　　本來造形的設計、產品的開發是為了帶給人們更方便的生活，便美好的生存環境。本來造形運動在本質上，是一個具有相當創造力和建設性的文明活動。在表面上，現代人類所擁有的人為環境，是現代造形活動所創創造的偉大成就，它為我們提供了史無前例的繁榮和豐饒的現代生活；但事實上，我們用以交換這種文明成果的，卻是身心雙方的嚴重負累和傷害。現代造形活動所建立的人為環境，已經演變成為一種非人性的生存空間。這是當初「包浩斯」在推展它的現代造形理念時，所料想不及的。造形文明的混亂猶如脫韁野馬無法制止。從事造形創作的人，現在應該暫停下來，好好省思一番了。這些反省應包括有：

㈠**過度的浪費**：浪費是一種自滿的流露，是一種粗淺的滿足。是社會在經濟快速成長後，養成的奢侈習慣。例如表現在造形設計上的有：商品的過度包裝。燙金貼銀的絲布所包裝的僅止是一顆價值幾角錢的巧克力糖。鋁箔包、鋁罐裝飲料大量風行。這些都是非常浪費資源的包裝方式。鋁是稀有金屬，是地球上珍貴的資源。練鋁是一件十分消耗能源的工業，大約是煉鋼的十五倍。鋁土原料來自國外，本地不產。這種包裝因之成本十分昂貴，消費者喝完了裏面不過二百三十毫升的飲料（可能是紅茶，可能是填加人工香料色素的汽水），順手就把比飲料本身還昂貴的包裝扔掉，造成環境污染與資源浪費。

過度的浪費是環境污染之源

㈡**爲設計而設計**。由於目前同類性質的工業產品，其機能價格均大同小異。但爲了爭取市場利益，有些製造商會要求設計者，去創造一些虛而不實的需要，以便製造推出新產品的假象，蒙騙消費者。達到不擇手段謀利的目的。或是設計者爲了想施展自己的創意，有時忘卻了設計的本質是在解決問題，反而製造了另外的問題，增加不必要的資源浪費。

㈢**有所爲，有所不爲**。以鋁箔包裝爲例，它是瑞典發展出來的技術，他們以租貸的方式提供給我國。有些先進國家專門把自己國內限制使用、高度污染的高度技術輸出，以賺取外匯。若以包裝鮮奶的角度來看，鋁箔包裝的密閉性，不透光性，消毒時耐高溫、低溫的變化，正突破了其他包裝鮮奶的問題，而且台灣鮮奶的產量又十分有限，應該以較好的包裝來減少損失，這種鋁箔包裝應該是很理想的。但是若以這麼昂貴的、危害環境的包裝來裝合成奶、密豆奶、菊花茶，就太過分了。「有所爲，有所不爲」的勇氣，是現代商業行爲中最難看到的人間美德，但這種欠缺正是環境問題叢生的最大原因。

㈣**回收與再利用的觀念**。愈現代化，環境垃圾就愈多，這是現代文明的矛盾。但是只要仔細觀察一下，我們會發現，其實所丟棄的，大部分都是可再回收的資源，紙、玻璃容器、金屬罐等若再回收、再製造不但能減少資源浪費，也節省能源，減少空氣污染及水污染。再生紙、再生鋁罐、再生容器等是目前許多有遠見有責任的大企業，所樂於採用的，表示了企業的社會道德以及對環境的尊重。

　　鼓勵無理性的消費，是量產化社會的必然病態。但是要社會回到那種克勤克儉的農業時代是不可能了。新勤儉的觀念是多動腦筋與消除浪費，是講究創新與提高效率。這樣的觀念是現代化工業國所賴以生存的利器。在生態保育觀念下的「儉」，是要開省油的汽車，要使建築物絕熱，要使用高效率的冷氣機。要建設一個健康的生活環境，造形設計人實在有責無旁貸的責任。空築閣樓，孤芳自賞，置身於現實世界外都不是正途，唯有在正確理念的指導下，做出正確的取捨，新的造形時代才有來臨的可能。

浪費是自滿的流露——用完即丟的野餐盒

回收與再利用的觀念是新勤儉的眞義

—循環再循環—
再生紙利用廢紙回收的意義
藉由此一標誌傳達訊息
我們希望你來認識它
它‧再生紙

第六章 造形的方法——藝術與科學的結合

6-1 合理系統化的造形科學

造形是一種創造性的活動,而現代造形活動,尤其是實用造形活動,實際上就是在尋找「美學」與「實用」的平衡點。乍看下,凡是屬於「創造」、「美感」諸層次的問題都是主觀的、感性的、直覺的,只能會意,不能言傳,無法與科學扯上關係。唯有實用方面的問題諸如:物理、化學、材料、製造、機能等,才是與科學有關連。而且一般人也認為,造形藝術與科學技術是彼此格格不入,處於相對立的兩個極端,似乎總認為「藝術的」即是代表「非科學的」。

但是時至今日,兩者已因①機械量產的製造方式,與②「功能」、「市場」二因素的考慮,而緊湊地結合在一起了。為什麼屬於創作領域的造形藝術,能與科學技術結合在一起?除了上述的原因外,有必要再深入探討它的根源。

(一)由於機械時代的來臨,人類的觀念改變,標準改變,審美價值也改變。藉著科技之助,我們的生活環境不論在質與量均與古昔大不相同,也因此對空間之認識與時間之體驗完全改觀,然而時空觀念卻是造形文化很重要的影響因素。就空間而言,因為人類太空旅行已成為可能,進步的望遠鏡使我們看到更遙遠的宇宙,人類的空間認識因此大幅度擴大。另一方面,則因電子顯微鏡的出現,使我們體會到從前不可能掌握到的微小空間,而進入原子、中子等的微觀世界,認識另一個極端空間。就時間而言,則因快速交通工具的發明,使人們感受到速度的存在。同時又因工業時代及膨脹的資訊紀元來臨,也使人類感受到在生活上因快速而產生的緊張。這些快速緊張感,直接影響人類造形心理上的變化,使我們的造形更趨於單純、有力而明快。這些審美新價值觀的變化,於是大異於古代的傳統美學思想。

(二)數值量化的「美感經驗」之產生,也就是在造形過程中,有所謂客觀的價值觀存在,是為一般人所認同的經驗。例如,把黃與藍兩色相的顏料混合可以得到綠色,不論所用的顏料是油彩、水彩或壓克力顏料都有這種效果。所以用這種方法可以得到綠色,便是客觀價值。但我們不可能用紅與藍混合而得到綠,事實上,如果這麼做,只能調出暗紫色。假如有人硬指其為綠色,很顯然地,這就不是客觀的價值了,只有他自己這麼認為,大多數的人都不苟同的。其實現代造形理念,尤其是量產的實用造形,更是充滿了這種客觀的個性。

隨著上述審美新價值的確立,那種曖昧的造形藝術已成為過去。造形藝術乃是有形有色的現實世界之現實問題,而人與對象物之間的「審美」,乃是有機體的「刺激——反應」之心理活動,

藝術與科學是可以結合的

現代的造形趨於明快有力

也就是「美感經驗」可此隨著心理學，行為科學步向數值化、統計化了。

現代造形藝術諸多問題的解決，從許多方面得到科學技術的助力，同時也藉著很多實驗，造形藝術才能從不同的方向獲得許多新發展，例如形態心理學、實驗美學、美術心理學、造形心理學等都將數值量化的統計方式帶入造形藝術。尤其是實用造形方面，有許多和機能、人體工學有直接關連的問題，更是和一般科學技術沒有兩樣。

向來一般人認為藝術性創作要靠靈感的消極想法，隨著拜技的進步，必須加此修正了。下面以圖表的方式，再將上述的觀念，扼要整理如下：

造形(尤其是實用造形) { 審美諸問題(形與色的抽象感性問題) → 藉量化的方式將美感經驗數值化 / 實用諸問題(機能、物理、材料等之理性問題) }

兩者因科技而合一地解決造形問題──這才是造形科學的真義

造形藝術是一種創造性活動，我們不禁要問：「創造、發明能像科學技術一樣訓練嗎？」答案是肯定的。這種肯定是因為「創造工學」(Creative Engineering)的理論已獲得證明。美國通用電器公司在1937年曾開辦創造性工學訓練班，此項訓練結果可由其發佈的結論得知：「凡是參加創造性工學訓練計劃之結業人員，他們在爾後的研究發展，及新觀念方面所表現的成績，較諸非該班畢業人員平均幾乎高出三倍。」

這個成就使我們產生信心，那就是所有人類的活動，包括發明和造形上的創作，都能以一般科學家所用的計劃程序及系統化程序去達成；那不是屬於「天才」的專業，而是一般「凡人」所能採用的普遍化原理──當然他們都必須經過良好的訓練。

造形藝術已不再是盲目的衝動。有人認為藝術創作不得參有理性的干擾，否則感性會被抑制，將變成枯燥無味的活動，這種想法似是而非。因為如果是真正會干擾感性創作的客觀方法，乃是不成熟的方法。真正造形的科學方法，不但不阻礙感性的發展，反而能喚起更深入的藝術創作，從美感因素的分析、認識，而達成美的創作，追求較穩定而合乎人性需要的美。

當然，審美並不能完全數值化、計量化，審美活動並不能完全分解或組合，但是我們必須循著物質環境的諸多因素去努力接近之。

創造性活動是可以訓練的

造形藝術追求的是合乎人性需要的美

6-2 造形科學的程序法則

　　造形是人類有意識、有目的、有計劃的具體行為。從無形觀念開始,以至於有形的目的實現。在這個過程中,都應該遵循著系統化的思考,以追尋一種合理的解決途徑,來作為造形活動的準繩,這一種有系統的思考與合理的行為途徑,便是所謂的「造形的程序法則」。

　　造形的程序法則之精神,乃建立在兩個基本概念上,即是計劃的觀念與系統的觀念。目前所發展的造形方法是一個體系(system),是循一定的步驟,從命題(問題)到成果(解決),都是按步就班,絕非偶然發生。一個造形問題假使能依這個體系去求解答或決定,將是最佳而且令人滿意的。在這種情形下任何一個人,不管他是否有造形天份,如果他能以此程序法則去解決造形問題,求得的解答總應該是合理的,至少它不致於構成錯誤。當然,若偶爾發生錯誤,只要它是循著系統來的,就可以將錯誤或是問題再回輸(feed back)到原體系裏,再加以分析、檢討等以求尋錯誤根結處。有時,也許這種步驟要返復好幾次。

　　今天這個系統化了的程序法則,已為各種造形範疇所應用,從平面到立體,從海報到建築都是如此。當然它的概念也適用於基礎造形的訓練。

　　標準的造形程序可圖解如下:

箭頭的往返,代表可在任何一階段回輸(feed back),以找出錯誤所出。若是量產的工業產品,則在最後再加上「產品求現」階段,使設計工作和市場實務銜接,順利地將造形產品化。

　　分別將每一階段之內容闡述如下:

　　㈠**命題確立階段**:命題的產生大多是來自①接受他人的命題,例如教師的指定作業、客戶委託、主管的指派等。②察覺某些造形因素不正常,得加以修正或改良,例如椅子機能不良致令使用者易生疲勞。但不論何者,這些由外來的被動原因,通常都變成造形者主動積極的內在原動力。

　　在這個階段中要先解決下列諸問題:①瞭解限制條件,例如:經費、間時、專利、製造、標準、專門知識等。有問題就有範圍,有時這種限制很小,其解決方法便很多。要選擇最佳的解決方法,應該朝著最小抵抗的方向進行。至於另一種情形是限制條件很多;因此所謂的解決問題方法,不過是許多限制條件的交叉點罷了。②將問題細分化,將所有相關問題仔細分解,使之成為一條條各自獨立的單元問題,如此可加深對問題的認識,也有助於找出問題之經緯關係。③再根據前兩項,整理出設計要點,作出有系統、完整而具體的作業計劃,列出每個單元之作業要旨。

　　㈡**資料收集階段**:根據造形的核心問題,列出必要的情報資料,然後有計劃地去收集。其來源可由①命題者的提供,②前人的文獻報告及作品,③自己的調查分析,④先前自己所建立的資料庫。「知己知彼,百戰百勝」解決造形問題時,正確的相關參考資訊有下列的優點:①任何造形的創意產生,絕對不可能無中生有,資料有助於尋得一起碼之構思始點。②廣泛吸取前人之經驗,避免閉門造車之弊,浪費時間精力。③愈多的資訊愈有助於日後對資料分析、綜合的能力。

　　應注意的是收集資料後的整理與應用;其中最容易犯的錯誤是只注意資料的量,而忽略其質。造形者必須運用各種可能的方法,收集各種可用的資訊,再以敏銳的判斷力去選擇。

　　缺乏足夠的參考資料,及錯信不正確的資料,都將招致不良的造形結果,因此資料的蒐集、研判與運用是決定造形成敗的關鍵。

　　㈢**分析、綜合階段**:綜合上項收集之資料,過濾出有助益的資訊,然後確立「知」與「不知」的範圍。對於「不知」的問題設法求得理論上的解答,以作為實際解決方法的假設,也就是初步的模擬性提案,而為構想發展的基礎。

　　㈣**創意發展階段**:根據模擬性提案,發展各

種可能性之解決方案。在此階段時，自由聯想、自由組合、自由增減等無拘無束的創意發揮是必須的。為了避免理性的批判阻礙創意的衍生，在此階段內各種實際的評估，各種理性的分析是不必要的。此時大量的創意草圖(idea sketch) 得用以幫助將各種靈感迅速記錄，防止遺漏。然後在諸多創意草圖中，經過整理、修正，擇取數個概念較清晰的草案，將之以較為具體的粗略草圖(Rough sketch)表現。

㈤**最佳選定階段**：根據粗略草圖，以及對整個造形之成熟構思與對細部的瞭解，逐一思考追求合理機能問題的解決；最要緊的是從審美立場，去考慮各方面平衡配合下的技術問題，從其中選擇「唯一」的解答，並且將之以預想圖(Rendering) 的方式呈現，它是造形預想較為詳細的平面描繪。

㈥**實現、傳達階段**：此階段是抽象觀念更為「具體化」的時刻。此時需要的是模型（立體造形設計）、三面圖（立體造形設計）、印刷完稿（平面造形設計）等。上面所提到的草圖(Sketch 與

Rendering)只是以視覺效果為主的表現，不作進一步的比例與結構的要求。此階段所採用的表現手法，則是以「內容」為目的。為了研究內部結構或部份的組合關係，常常須要利用剖面圖或組合圖等來表達。當造形最後定案，等待施工或加工時，必須繪製成正確的三面圖，標註尺寸與必要的符號。模型(model) 是立體的、正確的設計表現，比Rendering 更具真實性。在時間或經費允許的情況下，造形的最後階段都得製造模型。

㈦**產品求現階段**：雖然此階段不屬於造形者的直接工作，但這是產品化造形獲得實現的作業。而且此一作業之良否，影響原始設計之是否完全達成。量產化的產品設計必須時時注意推出以後市場的反應，以作為日後改良或新開發的參考。因此舉凡「試製」、「試銷」等市場營運方面的實務，在此階段內是應該去做的工作。

以上的造形程序法則，不是不著邊際的抽象思想，而是建立在系統、計劃等觀念上的理性化工作方法。對實用造形，尤其是以科技為基礎的造形藝術更為重要，它是以人能控制的方法，去

創意發展階段之一㈠　　　　　（蘇仙筆　作）

創意發展階段之一㈡　　　　　（蘇仙筆　作）

實視預期的造形理想。

當然它不是唯一最完善的方法，卻是在千頭

萬緒的造形過程中，目前所能提供的一種較爲完
善的方式。

創意發展階段之一(三)　　　(蘇仙筆　作)

粗略草圖表現之一(一)　　　(蘇仙筆　作)

粗略草圖表現之一(二)　　　(蘇仙筆　作)

實現、傳達階段　　　　　　(蘇仙筆　作)

第七章　造形的要素

要寫一篇文章首先必須學會幾個基本步驟，那就是「文字」及構成文字與文字間結構關係的「文法」。至於文章是否成為一文學傑作，則是屬於「創意」的範疇了。造形創作活動也同樣具有類似的特質。我們應該先熟悉造形的「文字」要素，也就是構成一完整造形的基本要素：形態、質感、色彩、空間、時間等等。其次才是造形「文法」，即是各種美的形式原理，例如：比例：均衡、統一、強調等原理。會應用「造形文字」與「造形文法」，並不表示能創造出完美的造形。還必須賦予造形以「創意」始能造就一優美、完整的造形。現在先就造形的要素分別加以說明。

7-1　論形態

形態是把握造形的第一要件，讓我們試著這樣想像，把一個完整造形中的色彩、質感一樣樣抽取掉，最後剩下的是什麼？是一個無顏色，無味道，藉視覺及觸覺都無法分辯出其材料的形，這樣的形我們稱之為「形態」，形態可以屬於二次元空間（平面），也可以屬於三次元空間（立體）。平面上的形態，無論是用線描繪出來的，或用色塊平塗出來的，或者是藉各種方式使之與背景區分出來的，決定性的因素只有一個，那就是「輪廓線」。而立體之形態，是由於視覺方向與視線角度之不同變化時，它的「等高線」在三次元空間上所形成的。

形態體系中基本上可區分為「人為形態」與「自然形態」兩大類，為了研究方便起見，我們將形態體系按本書的設論結構，分類如下。這種分類法較偏重於人為形態，對於自然形態關注較少。須注意的是，形態體系之分類方法，乃是為了研討方便而且有條理可循而設立，每一論著因所立觀點不同，而持不一樣的區分法，絕對不要視為鐵則不加變通。

按「視覺認知條件」分類：

形態體系	二次元形態	點形（簡稱點）
		線形（簡稱線）
		面形（簡稱面或形）
	三次元形態	點立體
		線立體
		面立體
		塊立體
	半立體(介於二次元與三次元間的形態)	

現就上列諸形態討論如下：

圖（7−1）形態、質感、色彩、空間、創意等構成一完整造形

55

(一)點形（簡稱點）

　　雖然在幾何學上，點的定義是「只有位置，而不具有大小面積，是零次元的最小空間單位」。但是以造形學的觀點而言，點卻是一種具有空間位置的視覺單元。那麼在什麼情況下，一個這樣的視覺單位才可稱之為點呢？必須端視它與周圍環境比較時，若具有凝聚的視覺作用者，都可稱為點。例如從圖（7-3）中，我們很難很堅決地判定，那一個形態是點，那一個不是點。又從圖中，我們也可以找出點在造形上有幾種特性：①點本身也可以有自己的形狀，圓點只是其中的一種。點特性的表現與點的形狀無關，而與其大小有直接關聯。②點與點之間能夠產生無形的張力，這種張力只是心理效應，在視覺上察覺不出。若二點大小不一時，這種無形的張力，能使我們的注意力先集中於優勢一方，然後終止於劣勢的一方，大點是始點，小點是終點。也由於這種特性，可使諸多並排但並無接觸的點，形成一虛線。③許多點聚集，可形成一個面，而這個面會因各點的大小、形收及顏色不同而形成富有變化質感的效果。

　　點的相對面積在視覺上來說是非常小，但是它常常卻佔有舉足輕重的份量。它的存在與否，它的位置適當與否，其大小適中與否，時常能決定一個畫面，一件產品甚至一個室內空間的優美。「畫龍點睛」這句話，正好可以說明點在整體構圖上的重要性。最後那一筆的一點，活化了龍的神韻。所以當我們在處理點時，不可以不多加仔細考慮了。

(二)線形（簡稱線）

　　造形學上的線是以長度的表現為其主要特徵。同「點」的特性一樣，它的確立，必須視它與其他要素，或者與背景條件的相對性比較。線形必須粗細到何種程度才可算線，並沒有具體的數據限制。

　　線是一種富有說明性、感情性的形態。它也暗示了具有方向性的運動。圖（7-5）中那些線，從其中我們似乎可以感覺出每一條線的情緒，輕快的、高興的、不悅的、猶豫的、肯定的……。再看圖（7-6），克利(Paul Klee)以曲線表現一個頭像。無形中我們的眼睛並不只停留在頭像本身上；相對地，視線卻隨著線條移動，造成一個具有動感的畫面，頭像本身反而變得並非頂重要了，線所形成的運動才是最引人注目的地方。

圖（7-2）點是最小的視覺單位（陳寬祐　攝）

圖（7-3）

線依其形式可區分為①**實線**。它構成了線在形態上的表現主力，是一種積極的線，是實實在在存在的。②**虛線**。由許多並列但不相接觸的點，經由視線的移動，所形成的無形視覺效應。它並非實際地存在，是一種消極的線。另外如存在於平面邊緣或立體稜邊的線；兩面形相接，兩色面相接處所形成的線，均屬之。③**隱藏的線**（或稱心理的線）。在視覺上它是絕對不存在的，只是因物象與物象之間產生心理張力，致使觀者相信有其線存在，就像圖中的手指與圓點間，似乎有一線牽引其間。這種心理的線，時常是造形創作時所常使用的。

圖（7-4）　「長度的表現」是線的特徵

（陳寬祐　攝）

圖（7-6）

圖（7-7）線的形式區分：實線、虛線、心理的線

圖（7-5）

又根據線的個性，將之區分成直線與曲線兩種。①**直線**具有明顯的方向性，表現了硬直、明朗的男性氣慨；但**粗直線**又有鈍重、粗笨感；**細直線**具有敏銳、神經質之效；**而鋸狀直線**卻有不安定，焦慮的情緒。②**曲線**有柔和纖細的女性化特質。可分爲兩類，即幾何曲線與自由曲線。**幾何曲線**是在幾何學定義之下所畫出來的，如圓弧線、橢圓線、拋物線等，任何人都可以依數學原理重製這些線形，它們都具有明確、易於理解的性格。**自由曲線**是依自由意識所做出富有個性，變化多端的線形，很難再畫出同樣的圖形。

二次元的線形在平面造形中，被採用的頻率很大，可以說是造形的先鋒。線構成了既定的造形範圍，指明了造形的方向，暗示了造形的空間，

說明了造形的情緒。有了它一切造形活動才能繼續往前發展。

㈢面形（簡稱面或形）

一條兩端頭尾相接的線所圍成的形，而且具有一定範圍面積者，我們稱之爲「面形」簡稱爲「面」或「形」，通常係指二次元空間而言，亦即是被限制於平面空間的形。

外輪廓線決定面的外形，可分類爲：幾何直線形、幾何曲線形、自由直線形、自由曲線形，及完全沒有計劃而偶然產生的偶然形。

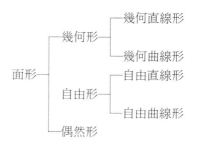

幾何形具有數理秩序性，其外輪廓線易於理解，其走向能夠預測。①**幾何直線形**。具安定、信賴、確實、強固、明瞭、簡潔、有井然之秩序感。例如，正方形、三角形，菱形等。②**幾何曲線形**。具明瞭、自由、易於理解、高貴及規則性秩序感。例如，圓、橢圓等。

圖（7－8）粗直線與細直線的構成

圖（7－9）幾何曲線的構成　　（黃瑄瑄作）

圖（7－10）自由曲線

自由形則恰與幾何形相反，它們完全無數理

秩序性可言，輪廓線的走向也不可捉摸，亦無相似的性格。①**自由直線形**。其所引起的感情，因形狀而有不同的效果。直線所具有的多樣心理情緒，在自由直線形內都能找到。②**自由曲線形**。不具有幾何秩序的美，但也正因為它的不明確、大膽、活潑，常能產生不可預期的驚艷感。

圖（7－11）　幾何直線形

圖（7－13）　自由直線形　　（蔡宛蓉　作）

圖（7－14）　自由曲線形　　（蔡宛蓉　作）

圖（7－12）　幾何曲線形

圖（7－15）　偶然形　　　　（陳寬祐　攝）

無論是幾何形或自由形，在發展過程中都必具有計劃與意圖之共同性質。也就是造形的最後結果，是人的意念操控所致。**偶然形**則完全相反，它一點都不含有人的意志，沒有一定的計劃與意圖，不聽人之指揮，是偶然產生。例如紙上無意中掉落的墨水紋，地面的龜裂，油漆斑剝處，玻璃裂痕都是。

以上諸形態是屬於二次元空間，接下面是探討三次元形態的立體。立體佔有實質的三度空間，也就是具有長度、寬度、高度三個次元。所以從任何角度皆可以藉視覺與觸覺，感知它的客觀存在。這種存在的特徵，往往是繫於立體的「量感」因素，也就是體所具有的體積、重量和內容量的相互關係。立體的量感可區分為「正量感」與「負量感」兩種類型。正量感是實體的表現，例如一塊石頭，一座山岳均是正量感的體。負量感則是虛體的存在，例如一個盆子、一個箱子、一個室內空間。正量感的立體通常都是表面封閉，且具有實質內容；而負量感的立體，常是以線材或面材來做構成。在造形創作過程中，有關立體的量感因素的把握，不可偏廢一方，因為有時候一個立體的構成中，同時有「正」「負」兩種量感因素存在，也就是「實」與「虛」在立體造形中，同處相同重要的地位。

以視覺認知的條件來區分，三次元形態可分為點立體，線立體、面立體與塊立體等主要類型。

㈣點立體

是以點的形態存在於三度空間中，而且具有視覺凝聚效果的體，例如燈泡、氣球、石頭等。點立體的相對體積在視覺上來說是非常小，但是它常常卻有舉足輕重的力量，富有玲瓏活潑的獨立效果。尤其是在產品設計或空間規劃時，點立體的存在，常起畫龍點睛的催化作用。例如，頭飾上的那朵小花，應該是什麼顏色？應該有多大？位置應該在那兒？才能襯托出美麗的五官，而且能與整體服裝搭配不違。室內一盞燈，服裝上的一個鈕扣，家具上的一只把手，產品上的一支釘帽，莫不是應該以同樣的原則來處理。

㈤線立體

是以線的形態，在三次元空間中構成的形體。最有效的材料是線材，例如金屬線或藤條等。線立體具有穿透性的深度感，及伸展感，是屬於「負量感」的體。在構成時除了須注意實線的優美動感外，線與線間所形成的「虛空」部位之美感，也要同時考慮，如此才有完整的視覺效果。

圖（7-16） 具正量感的體 （廖維娛 作）　　　圖（7-17） 具負量感的體 （許宗鎰 作）

㈥面立體

是以直面或曲面的形式，在三次元空間中構成的形體。面立體具有分隔整體空間，或虛或實，或開或閉的效果，最有效的材料是板材，例如紙、壓克力板、金屬板等。

㈦塊立體

塊材所造成具有閉鎖性且有重量感的堆塊體，佔有獨立之空間。塊材如石頭、木塊、泥土等能創造出如此的造形。塊立體可藉「雕」與「塑」兩種方法成形，前者是「削減法」，後者是「添加法」。既然是三次元空間之形態，我們對於立體的每一角度所呈現出之形狀，都必須付予同樣的關心，務求每一方向都能有最優美的表現。

此外，介於二次元形態與三次元形態間，尚有「半立體」形態存在。它是以平面爲基礎，將其中部份空間立體化，藉不同變化的光影效果，產生多層次的凹凸感。例如一般所稱的浮雕即是。

圖（7－20）　面立體

圖（7－18）　點立體

圖（7－21）　塊立體

圖（7－19）　線立體　　　　（蔡宛玲　作）

圖（7－22）　半立體　　　　（吳建宗　作）

在以本書中,「抽象形」與「具象形」兩個名詞時常會被提及,為了界定其意義,我們再根據形態的相貌歸納成兩類,區分如下:

按「形態的相貌」分類

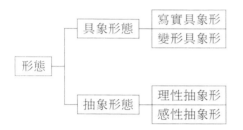

所謂「**具象形態**」可以解釋為,具客觀意義的形態,即以摹仿客觀事物為出發,使人能夠辨認出它本來現實意義的形態。具象形態按其造形的手法與表現的風格不同又區分為「**寫實具象形**」與「**變形具象形**」兩種。寫實具象形是採取忠實的態度,以描寫客觀事物的真實面貌。而變形的具象形態是應用誇張、省略或規則化的手法,以表現客觀事物在主觀感覺中的特殊表相,但仍維持足以構成客觀辨認的面貌。

所謂「**抽象形態**」是指那些不具備有外在客觀意義的形態,也就是以純粹的幾何觀念,構成非具象的畫面;或將寫實形態逐漸變形並昇華到一種非具象程度,使人無法辨認它的本來面貌,或說明它的原始意義的形態。這種形態不是模仿現實存在的事物,而是經由造形者的觀念衍生出來的觀念符號。

抽象形態也因造形者本身所具有理性與感性成分的不同,而有「**理性抽象形**」和「**感性抽象形**」兩種。理性抽象形屬於冷靜的、理智的美學表現,專注於純粹結構的追求,富有明確、嚴謹的視覺效果。感性抽象形屬於感覺的、情緒的創造表現,強調純粹性靈的揮灑。富有明快、活潑、直接的視覺效果。

在基礎造形的訓練中,要如何創造出一個美的形,是我們最關心的。探求形的方法有兩種程序。一是從自然造形著手,也就是抽取其中美的要素,將之單純化、簡潔化並且通過由具象、半具象以至於完全抽象的程序,而求出完美的形。另外一種方法則與此完全相反,它完全不與自然造形發生關係,而直接從純粹抽象領域中,追求合於目的,合於限制條件的造形。這兩種程序都是造形思考方法,可以互相為用。

圖(7-23) 寫實具象形

圖(7-24) 變形具象形

7-2 論質感

　　人類對造形的掌握，除了透過對造形本身的形態、色彩之認知外，質感也是辨視造形的要素之一。所以，一個撞球與一個形狀大小色彩均相似的橘子，它們之所以能被我們辨視，最重要的就是它們的質感不一樣；一個是光滑硬冷，一個是粗糙柔軟。

　　自然造形的質感（或稱肌理，或稱紋理）的演化跟隨著造形本身的成長而改變，不但內部結構紋理如此，連外面的表層質感也是一樣。例如圖（7-27）中的人類之大腿骨縱剖面,所呈現內部結構之紋理就是最好的說明：造形決定了內部質感的表現方式。同樣的，造形的表層質感，也暗示了造形本身的結構組織。例如圖（7-28）中花生殼的表層質感，那些交錯的纖維質，正好說明殼的骨架非常堅固，足夠保護內部的果仁。總之，

圖（7－25）　理性抽象形

圖（7－26）　感性抽象　　　　（黃郁生　作）

圖（7－27）

圖（7－28）

自然造形中，其內外質感之呈現，都遵循著自然法則，各有道理存在。圖(7-29)中海洋裏的藻類，其表面質感因物種及外形而變化不一，原因仍是為了生存所需。

那麼人為造形在考慮其質感因素時，是否也應該把握這樣的原則呢？答案是肯定的。試看圖(7-30)中希臘廟宇的石柱，柱上表層的直豎狀摺突，那是工匠無意識雕出的，唯裝飾性的質感紋理嗎？我想不盡然。然後我們再比較下圖，圖(7-31)中植物莖部的摺痕，似乎與石柱的很相似，兩者間有何關係？那種質感表現究竟是為了什麼？仔細思考以後，我們才恍然大悟，原來摺痕的存在是為了增加石柱或莖的支撐強度。現代塑膠產品之一的建材──浪板，其表面也做了如上述的加工處理，為的也是增加它的強度。

再看圖(7-32)中的玻璃器皿。器皿上的質感紋理，並不是成形後才繪上去的，而是在溶融的液態玻璃中加以少量的色料，在工匠吹氣成形的同時，這些顏料自然地順著器皿形成的過程凝結

圖(7－30)

圖(7－31)

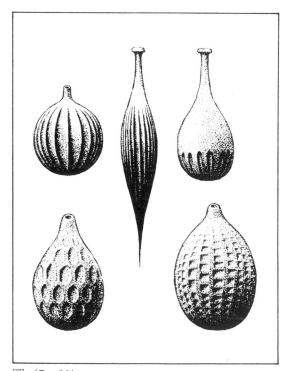

圖(7－29)

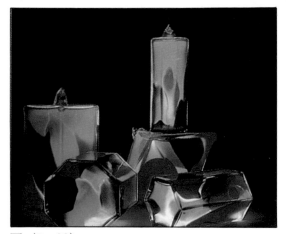

圖(7－32)

而成，它的質感成了造形的一部份，不可分離，是一個好的質感表現，完成了一個美的造形。優良的藝匠明瞭材料的特性，也懂得適當的加工法，因而能掌握造形原則，製造出無論形態或質感均無懈可擊的作品，這種整體的精神，正是造形創作者窮畢生之力應該追求的。圖(7-33)中的瓷器，它的成形法又與玻璃器皿不一樣。彩釉隨著成形過程，滲入器皿表層的裂紋中，產生了一道網狀的表面質感紋理，正足以增強器皿本身的說明性，增加造形的美感，質感與形態一唱一隨毫不起衝突，所以也是一種優美的質感表現。

追求質感之美，重點在於選擇正確的材料。但是同一種材料也有不同的質感表現，例如同樣的纖維因編織法不同，乃有不同的質感，所以材料務必靈活運用，尤其是材料發展日新月異的今天，不但一種材料要盡量開拓其各種加工的方法，各種材料混合使時，也要注意其相互間之關係。

不同質感的材料如果一起使用於同一造形上時，若配合恰當，則會產生愉悅，諧調的美感，反之若配合不適，則會有不快的感覺。例如圖(7-34)中的竹器皿,主要結構是由兩種材料所組成的，形成器皿本身的竹篾及外框支架的籐條。這兩種材質的材性非常接近，不會互相排斥可以完全融合一起，所以這兩種材料的組合。是非常理想的選擇。反觀現行的一些家具、建築、器具、甚至手工藝品，在質感考究上就遜色許多了。例如，藤條編成的椅面配上不銹鋼的椅架，竹製的燈座配上塑膠管的電線，塑膠的電話筒包上一層毛織物。使人產生不愉快的視覺及觸覺感受。

質感的處理還有一點必須注意的，那就是順應材質的本性，發揮質感的特性。在手工藝或工業產品中此點尤其重要。我們時常可以看到一些公共設施場地外圍的欄杆，本質上使用的材料都是水泥，然而卻將之模擬成竹筒欄柵，且用油漆塗裝成竹子的色澤，類似這種違反材料本來的物性，且刻意壓制材質原有的質感，卻刻意仿造另一種材質紋理的作法，實在不高明。

圖(7-33)

圖(7-34)　　　　　　　　(蘇盟淑　作)

在實用造形領域內，質感的表現除了須講求它的審美性外，同時也要考慮它的機能性。例如圖（7-35）中史前時代人類所使用的盛水陶器，其上的質感之處理，乃是為了防止手滑。又如另一圖（7-36）中的三個電器上的轉鈕，它們上面的質感，竟然也與史前陶器上的作用一樣！時空相隔如此遙遠，實用的機能卻維持不變。

在實用造形上，質感因素的把握應該如上所述。可是有時候在純粹造形活動中，可以單獨把質感一項抽取出來，利用強調質感、改變質感或完全否定質感的方式來處理造形。圖（7-37）中的油畫作品「水滴」，就是透過強調的手法，把材料的質感誇張到極至，而把「形態」、「色彩」等其他因素強制地壓抑下去，目的便在於強調水滴下的紙材、木板、麻布、沙紙等質感。而圖（7-38）中的蘋果是以植物的鬚狀根部為材料雕製而成。這件工藝品完全是以有別於原本質感的手法，來作為表現的重點。

質感要素通常可再區分為「觸覺質感」及「視覺質感」兩種。所謂觸覺質感是透過觸摸官感，而能給予我們不同的心理感受，例如冷熱、硬軟等。視覺質感則是建立在記憶上，雖然不能直接觸摸到質感本身，可是視覺的接觸喚起了我們的經驗記憶，從而感覺到不同的心理效應。一般而言，觸覺質感較易表現在非平面的造形上，而視覺質感則易見於平面作品中。

質感因素是造形生命力的一部份，它幾乎與形態本身同等重要，若處理得當，則可強調形態、美化形態；若使用不慎，則會破壞一個美的形態，使之淪為一佈滿無謂裝飾的造形。這一點「文質相當」的智慧，我們中國人的老祖先已充份瞭解，所以像宋代的刻花紋瓶，其上的素文刻花很適當地將質感紋理與形態完全融合在一起，沒有過度裝飾，卻將瓷土的本質顯露得更加淋漓盡致。所以我們應該學習的是這些傳統的智慧，將它們用諸於現代造形創作中，這才是學習造形的正真精神。

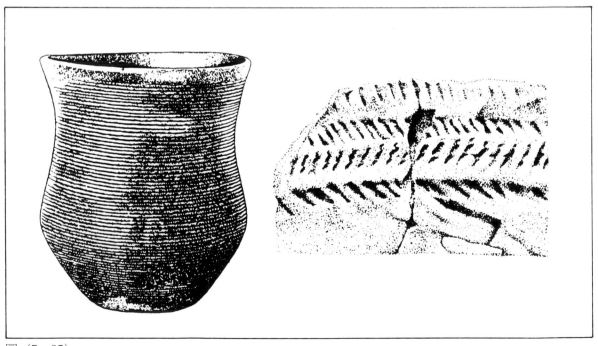

圖（7-35）

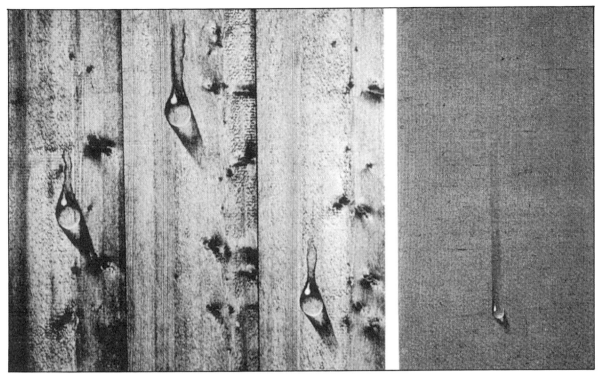

圖（7-37）

圖（7-36）

圖（7-38）

圖（7-39）「文質相當」的宋、清白瓷花紋瓶

7-3 論色彩

色彩的形式

在造形之諸要素中，對人類而言，色彩具有更強烈的暗示力量。對於形態、質感表示好惡的人並不多，但是大多數人都會表示他對於某些色彩的好惡。在日常生活的習慣中，我們常會說「形形色色」、「各色各樣」、「多彩多姿」，足見色彩要素與造形關係極為密切。我們將針對色彩的成因、它的本質及色彩的應用等方面加以討論。

色彩理論是一門極端複雜且牽涉很廣的科學。雖然有關光學與色彩之間的理論相當奧妙有趣，可是那些物理學的問題，並非學造形的人所最關切，而且，若需要這方面資料也可很容易查尋到，不過色彩的一些基本特質，倒是首先要瞭解。

色彩並非原本附著在物體表面，也就是它不是物質本身的屬性；色彩是光的一種現象。色覺主要是光線作用在視覺神經中樞後，所產生的生理反應。十七世紀牛頓爵士首創以三稜鏡，透過一道白光，證實了光譜的存在。在一個暗室內，引入一線太陽光，在三稜鏡的彼方會顯出一道類似彩虹狀的彩光，從紅光開始，然後橙、黃、綠、青、紫等主要色光順次排列。天地萬物的顏色，其實就是物體本身吸收了白光內某部份色光，卻反射了另外一部份含量不等的色光，在我們的視覺裏相混合，使我們感覺到物體色的存在。例如青色的物體之所以為青色，乃是因為物體本身反射了青色光後被眼睛看到，且該物體表面吸收了白光中其他顏色的色光。因此，理論上純白的物體，是百分之百完全反射白光；而純黑之物體則是完全吸收白光。當色光改變時，物體表層的色彩也隨著變化。總之，色彩可以說是光的一種可視現象，色彩不是物質本性之一，它完全不屬於任何物質。

色彩的屬性

此外，在色彩現象中，還有一個事實必須特別注意。那就是色彩會隨其所處的環境而改變。即使是相同的色彩，假如緊臨它的另一色彩發生變化，那麼它的呈色也就會與原來的不一樣。一般而言，日常生活中很難看到一個色彩單獨存在。色彩通常是雜陳併處，互相影響，這種色彩與色彩間相互影響的結果，常會有令人料想不到的視覺效應。例如圖（7-41）中的兩個綠色方塊，其一的背景是黑色，另一塊的背景為白色，由於所處背景的「明度」不同，我們可以發現兩個綠色方塊的「明度」也會隨著改變（所謂明度對比），令人感覺到在黑色背景上的綠色，比在白色背景上的綠色來得亮。又如圖（7-42）中四種不同顏色背景中的紫紅色方塊，乍看下好像各有所別，可是它們事實上卻是一樣的。之所以會有這

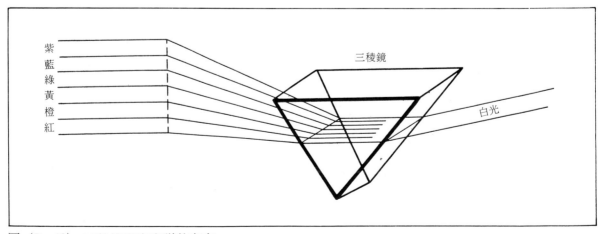

圖（7-40） 三稜鏡證實光譜的存在

68

種視覺反應，乃是因為它們所處的環境使然；背景顏色在視覺上改變了紫紅色的明度及彩度。

在色彩學中，不管那一種理論，都把色彩的屬性分為三部份。第一個屬性是區別色彩必要的名稱，稱為「色相」。第二個屬性是色彩明暗的程度，稱為「明度」。第三個屬性是色彩的純度，亦即是色彩的飽和度，稱為「彩度」。

㈠色相

色相簡單地說，就是色彩的名稱；例如我們所稱的紅色、黃色、綠色、藍色等均是。色彩的名稱，因所處的時間、空間及民族個性、文化背景等不同因素，而有多樣繁雜的稱呼。再加上現代商業行為標新立異的意識，幾乎每一種新產品的推出，都會給色彩冠上一個嶄新的名稱，例

圖（7─41）

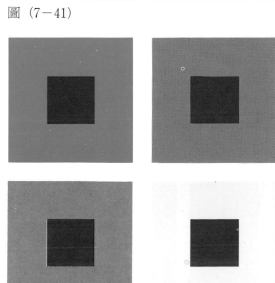

圖（7─42）

如：哥倫比亞藍、馬雅金等，不勝枚舉，使色彩名稱更加複雜。

色彩在中國人世界裏，一直以一種獨特的、矜貴的方式存在。顏色本來理應屬於美術領域，不過在中國它也屬於文學。眼前無形無色的時候，單憑紙上幾個字，也可以想見月落江湖白，潮來天地青的山川勝色。下面是幾個非常別緻的色相名稱，道出了中國人對色彩獨特的形容語言，非常值得細味品嚐：

「祭紅」，是一種沈穩的紅釉色。「牙白」，是象牙白，不是完全白，但有生命感。「甜白」，微灰泛紫，加上幾分透明，如熟黃的芋頭。「嬌黃」，很像杏黃，此黃甌西瓜的黃深沈，比架裟的黃輕俏，是中午時分對正陽光的透明黃玉。「茶葉末」，軟綠中透著柔黃。「鷓鴣斑」，如鷓鴣鳥蛋的斑麗。「霽青」、「雨過天青」，有雲淡天清的淺緻。「剔紅」，指的是在層層相疊的漆色中，以雕刻的手法，挖掉了紅色，是「減掉」的消極手法。「鬥彩」，是快意的青藍和珊瑚紅，非常富民俗趣味。「孩兒面」是一種石灰沁過而微紅的玉色。「鸚哥綠」，是青銅器上的綠色。「硯水凍」，這是種不純粹的黑色，像白晝與黑夜交界處的朦朧。「雞血」，指濃紅的石頭。「魚腦凍」，是一種青友淺白半透明的石頭。此外，還有「茄皮紫」、「秋葵黃」、「老酒黃」、「蝦子青」、「艾葉綠」、「桃花水」、「鍊蜜丹棗」等等，非常豐富。可是這些都是我們中國人自創，出人意表的字眼，用來形容描述色彩。如果要將之與不同民情，不同文化背景的人傳遞色彩訊息，恐怕就很難達到溝通的目的了；更何況他們一定也有自己的一套色彩稱呼法。所以製訂一套統一的，易瞭解的，且科學化，為全世界人士所共認的色彩名稱法，是這個快速資訊時代裏所不可缺少的。

獲得。加入不等份量的白，可以得到各種高明度的色彩。加入不等份量的黑，則可以分別得到許多低明度的色彩。儘管每個人的視覺能力不一樣，但是大多數人，都能夠區別任何一個顏色，由亮到暗之四十個明度階。為了說明方便起見，通常我們是在明與暗之間，分白、灰、黑三種色調，白最明亮，黑最暗淡，在黑白二者之間，則有許多不同明度的灰。靠近白處的灰是明灰，靠近黑處的灰是暗灰，其餘居中者是中灰。這些由白、灰至黑的色調，按明暗順序加以分配排列叫做「明度階」。假如，我們把某一「有彩色」的色相，以黑白攝影將之拍照下來，我們便可以在「明度階」上找到相對的明暗。若把明度階中，明的部份叫「高明度」，暗的部份叫「低明度」，其中又細分為「略高」、「中」、「略低」等數種表示法，那麼我們就可以在這些形容詞中，找出相對應的一個，用以描述該色相相對的明度。例如，可以說：「它是一個中明度的色彩」。應用這些形容詞，便很容易理解一個顏色的明度了。

從色環中可以看出，所有其中的色相之明度都不完全一致。每一個色相都未經「加黑」或「加白」之處理，這類顏色稱之為「純色」，而此時的明度就是該純色的真正明度。從觀察中可看出，「純黃」與「純藍」分屬不同明度。前者較高，後者較低。世界上每一個色相，都可以在明度階上，找出相對應的明度值。

在平面造形藝術或立體造形藝術中，除了「色相」因素外，「明度」因素也要仔細考慮。造形者時常有意無意間，在其作品中表現了獨一無二的明度特質，稱之為「明度式樣」—Value Pattern。明度式樣可說是作品中，亮與暗、明與黑之間變化的安排與組合。所以，我們可將一件作品歸類於「高明度作品」或「低明度作品」等等。例如圖（7-47）中的作品，雖然它的色相非常豐富，但是若把它以黑白照片方式再呈現如圖（7-48），則它會變成一個色調相當暗沈的作品，屬於「中明度」的「明度式樣」。

造形的明度，常會與其背景環境的明度發生比較作用，稱之為「明度差」。明度差的大小是決定造形「可視度」的高低。明視度高者，造形易從背景脫穎而出。明白了這個道理後，造形者對於應如何掌握其作品的「明度式樣」，便相當明顯了。

圖（7-47）

圖（7-48）

㈢彩度及互補色

色彩的第三個屬性稱之為「彩度」，它是指色彩的飽和程度，或是純粹的程度，也可以稱為是色彩鮮濁的程度。由於色彩只有在純色或沒有混和的狀態時，才保有最高的彩度，所以我們知道，彩度與明度必定有關連性。前面說過，透過加黑或加白的方式，可以改變色彩的明度，同時也改了它的「彩度」。圖（7-50）解釋了兩者之間的關係。這兩個色塊的「明度」都很接近，可是我們感覺到左邊的色塊所含「黃色」的成份，比右邊者少；換句話說，右邊的黃比左邊者來的「鮮」。

降低色彩的彩度有兩種方法——也就是使原來的顏色呈較暗晦。第一種方式，是在原來的色彩中加入「灰色」。第二種方式，是在原來的色彩中加入它的「互補色」。所謂互補色是指色環中，在位置上互相對立的兩個顏色。例如藍色與橙色。當橙色逐漸增加份量加入藍色時，藍色的彩度便會慢慢地降低；同樣的，橙色也會如此。等到相混的兩色份量相等時，所得到的結果便是一近乎無彩色的「灰」。

互補色除了在色環的位置是對立外，其兩色相的個性也是對比的，它們相混時會互相減低彼此之彩度，可是把兩者並列置放時，卻能使觀看者感覺到，兩者彷彿互相增強其彩度，這種視覺效應稱之為**「彩度的同時對比」**，這種對比現象之應用，對造形之表現而言，時常會有料想不到的強化效果。

在互補現象中，還有一個很有趣的事實，那就是所謂**「補色殘像」**。注視一塊高彩度的任何一種色彩，連續約30秒左右，隨後移動視線到一張白紙上，便可以看到原先顏色的「補色」，這就是色彩的心理補色殘像。日常生活中，常可以看到此種補色原理的應用。

例如以往外科醫院的手術室都舖上了白色磁磚，醫生與護士也都穿著白色衣袍；但是現在各大醫院，很多都以淡綠色的手術服，來代替傳統的白衣服。這是巧妙運用補色原理的例子。因為開刀一定會大量流血，當醫生眼睛長時間注視紅色鮮血太久後，會產生淡綠色的心理補色殘像。若周圍的環境都是白色，則綠色的斑點愈突顯，眼睛易疲倦；假如全部改用淡綠色為環境色系，則淡綠色殘像可互相抵消，有紓解眼睛疲倦之功能。

此外，海鮮店放置食物的玻璃櫥櫃中，常會舖上綠色的葉菜，理由是看見綠色時，所引出的紅色殘像，和魚肉之紅色重疊，將益顯海鮮之新鮮感。

多注意觀察日常生活中的事物，會發現色彩並非枯燥無味的理論，相反的，它應該是活生生，非常有趣的應用。造形者在使用色彩時，不妨多從生活的層面去着想。

圖（7-49）　明度差大可視度提高

圖（7-50）

色彩與心理空間

色彩與視覺空間有著非常直接的關係。不同的色彩反射不同波長的色光,致使我們的眼球肌肉必須做微量的調整,因而在視覺中,便產生各種不同深淺的空間感來。高彩度的暖色系列,例如紅、橙、黃等,有前進膨脹的感覺;寒色系列,例如藍、綠、青等,則有後退收歛的效果。

此外,由於空氣中浮懸微粒的色散作用,也會使得任何色彩均帶有些微藍紫色,物體愈遠,作用愈強烈,最後形成一片中、高明度的灰藍調子。

在明瞭這些色彩的自然及心理的現象後,造形者就可以應用色彩,來創造他們自己所希望的空間效果了。有的是強調平面造形中的縱深因素,有的則是刻意地壓制之,使平面仍然維持二次元的視覺空間。例如從圖(7-52)中,我們可以體會到非常深遠的空間,同時也注意到,物體的明度由近到遠逐次提高,而且其帶微藍紫調的成份也愈遠愈多。反之圖(7-53)卻表現了完全不同的效果,作者刻意地要削弱縱深感,所以他在遠方的景物上,採用了膨脹性、前進性的暖色,將畫面維持在二次元的空間上。再試看圖(7-54),按照上述的原理,你能解釋作者在選用色彩上的意圖嗎?

色彩的感覺

圖(7-52)

圖(7-53)

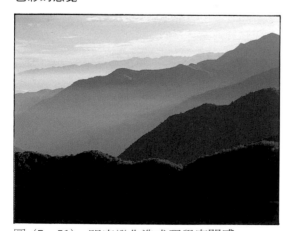

圖(7-51) 明度變化造成視覺空間感

(陳寬祐 攝)

圖(7-54)

74

「今天的日子過得好蒼白啊！」

「當我聽到這個消息，我的臉都綠了！」

這些都是情緒化的敍述，以色彩來表達感情反應，有時反而更能傳神。色彩是造形的傳達工具之一，藉著色彩，可以喚起觀看者潛意識內的共鳴，達到溝通的目的。色彩有時反而比形態更容易引人注意。

色彩所代表的情緒感覺，因人而有很大的差別，尤其是愛好、厭惡……等之感情時，其差異更大。這些感覺方式隨性別、年齡的差別各有不同；同時也受生活體驗、生活環境，甚至文化背景的影響，而有所別。因此其實很難對情緒性的感覺方式，訂下統一的結論。

但是，某種程度的共識，是可以靠實驗及統計得出的。例如寒色及暖色，分別帶給我們安靜、

憂鬱與活潑、愉快的情緒。高明度及低明度的色彩，則有輕與重的感覺，這些都是大多數人心理的正常反應，較少有偏激的成份。學習色彩的目的，就在於如何有效地應用這些色彩的心理成份，將色彩視為造形的語言，幫助造形達成溝通的功能。

圖 (7-55) 是一個說明例子，在此兩圖中，「形態」因素已儘可能隱退，儘可能單純化；即是說，其所採用的形態都是所謂的「抽象形態」，完全摒除自然形中的原始、具象概念，如此才能讓「色彩」分立出來，讓色彩的感覺更為明白。圖 (7-55) 中的配色基本上是採用對立方式，使整個畫面充滿愉悅、歡樂之情。

掌握色彩對人類心理影響的微妙關係，有助於造形創作之表現。學習造形者不可不注意。

圖 (7-55)

色彩的象徵意義

與個人的喜好關係較少，而與民情風俗、區域環境、生活方式、民族通性等因素關係較大。但是也由於今日資訊傳遞快速，使各地域的文化信息得以廣泛互相交流，使得生活型態日趨一致，價值觀念也日益相似。致使色彩在象徵意義上，已愈來愈國際化、世界化了。例如交通號誌中的「紅色」代表危險及停止，「綠色」代表安全及前進，這是眾所皆知。

儘管色彩的象徵語言已日益國際化，但是不可否認地，每個文化體系，仍然保存其特定的視覺語言，這些特徵是我們在使用色彩時絕對不可忽略的。

例如，當我們要找一個色彩來象徵「喪事」時，我們通常都會想到「黑色」；但是在印度卻是「白色」，土耳其是「紫色」，衣索比亞是「棕色」，緬甸是「黃色」。什麼顏色代表「高貴」？在中國它的答案是「黃色」，在西洋世界是「紫色」，在古代羅馬則是「紅色」。當然在古代封建社會裏，這類色彩的象徵意義非常重要，它是維持社會秩序的視覺語言，是禁忌與律法的代言人。但是現今的造形活動——尤其是純粹造形，很少考慮這些限制，而且也沒有必要。可是在實用造形中，我們不可不理會某些既存的象徵機能。因為畢竟尚有一些心理禁忌，還是根深蒂固地深藏在人類的潛意識裏。試問在一般情況下，我們會使用黑色人像框嗎？

這些屬於色彩象徵意義的資料，有時必須透過調查、統計等科學方式，才能找到正確的導向，同時造形者平時也要盡量收集各地風俗民情的資訊，以待有朝一日派上用場，免生錯誤。

基本的色彩計劃

造形過程中在考慮色彩選配時，基本上有幾種方式可依循。當然這些方法絕對不是鐵律，造形者可以完全依照自己的創造力選用顏色，這些僅止提供一種學習的方法而已。它們是：同一色相配色法、類似色相配色法、對比色相配色法、互補色配色法、暖色系與寒色系配色法、中性色系配色法、連續多色配色法、對立多色配色法等。分述如下，並以圖片佐助說明。

㈠同一色相配色法：利用單一色相，僅變化

色彩的象徵機能，是維持社會秩序的視覺語言

色彩的意義是心理的，也是潛意識的

其間的明度及彩度，完全不用其他色相的配色法。能夠產生非常調和的感覺。

㈡**類似色相配色法**：在色環上選取相鄰近的色相為配色的組成。由於在色環上的位置接近，色相間的共通性多而變化小，很容易產生統一調和的效果。但若色相位置太接近，則會顯得單調貧乏，太遠則會顯得衝突。最適當的搭配，是在色環上位置的夾角約在$30^0 \sim 60^0$之間的任何色相。

鄰近的色相若沒有太大的明度差或彩度差時，可在任何一者中加入黑、白或灰，使其產生差別，但不可太過份，否則不易產生細膩的美感。

㈢**對比色相配色法**：指在色環位置，接近於對面的諸色相的搭配，但並非指嚴密的補色關係。諸色相間的色彩個性近乎對立狀態。對比色相的配色效果相當強烈刺激，當它們的彩度愈高時，對比性愈強烈，尖銳感愈強。若要得到較穩定、明快的配色，可改變其中的明度差或彩度差。

㈣**互補色配色法**：在色環上正相對的兩色，具有強烈的對比性，並且有互相輝映的效果。若使用的補色對，其間的明度差很大；此時強烈的明度差，會減弱補色對之間的對比性，不能充分表現原有補色的特性。所以明度差很大的補色對搭配時，應該混入白或黑，以減少其明度差，得到調和的效果。

補色對的面積相同或接近時，其對比性最強。如果將其中一色面積縮小，則它們的統一和諧感覺會較大。

類似色相配色法　　　　　　　　（陳寬祐　作）

同一色相配色法　　　　　　　　對比色相配色法

㈤**暖色系與寒色系配色法**：以暖色系為主的配色，會產生暖和及積極感；若色相太類似，則要考慮以明度變化來造成視覺上的強調處。以寒色系為主的配色，可以得到安定沈靜的效果。

暖色系配色法

寒色系配色法

㈥**中性色系配色法**：所謂中性色系是在色環上，其位置介乎寒、暖色系之間的諸色相。它兼具兩方面的特性，容易產生曖昧的感覺，因此配色計劃時，必須以明、暗、強、弱的搭配來強化表現。

㈦**連續多色配色法**：在色環上120度以內的色相，其對比性比較弱，但統一性較強。例如在黃綠色──黃色──橙色系統內選擇多色相來配合，會因全部略帶有黃色調，且呈現微弱的變化，所以產生柔美的效果。編織、圖案及壁紙設計等常用此法配色，因為這種方式不但具有統一感，又不會顯得太單調刻板，一般人都喜歡使用。

㈧**對立多色配色法**：通常都是指各位居於色環上等角（120º）的三個色系之配色法。例如紅──黃──藍的配色法。由於位置上的對立，色彩個性也因此有強烈的對比性，致使整體調子益顯活潑、生動。但是必須注意，要控制諸色相的面積比例、明度差及彩度差，才能取得較調和的平衡。

色彩的調和在上述諸方法中，是一再強調的重點。可是在色彩計劃中，如何利用色彩間的對立性質，來達成某一種特定的視覺效果，同樣也是我們所關心的。

「對立」與「調和」基本上是衝突的。對比性的色彩配色，會因諸色彩的個性迥異，而顯得很不安穩。色彩間的衝突，一如人際間的意見相左，雖然不愉快，卻能帶來些刺激。我們便大可利用此種視覺上的衝突，來創造多彩多姿的組合。目前有許多海報媒體，服裝設計等時常應用這種配色，大有耳目一新，活潑生動的趣味，為沈悶的都市生活空間增添一點生氣。對比性的配色，有一點要注意的是，諸顏色間的面積比例，及其間的明度差、彩度差一定要掌握好，否則容易使畫面，因色彩間太過於排斥，而顯得各自為政。

色彩在造形要素中，佔非常重要地位。我們必須熟知各種色彩理論，然後配合「色彩計劃」

課程，多做實務練習與試驗，才能融會貫通。勿使理論與實際脫節。

7-4　論空間

　　「空間」是一個相對性的名詞，必須有物存在，空間一詞才有意義。空間暗示著物與物之間，物與整體之間的對應關係；空無一物而談空間，在造形訓練中是毫無意義了。例如，將甲乙兩物放置一起，除了它們在三次元的空間位置外，尚有一點令我們關心的乃是兩者之間的對應關係。也就是如何處理其間的間隙問題，才是我們認為最妥當的安置。由上述我們可以將空間的意義，引伸為平面造形上的構圖，或立體造形的結構了。

　　在人類造形歷史中，空間一直扮演著非常重要的因素。可以說，整個造形文化的演變，是一個由封閉空間進化到開放空間的過程。古代埃及的金字塔代表的是一個實心的、完全密閉式的空間造形；近代巴黎鐵塔則是一種開放的、空心的空間造形，又如現代都市中常見的帷幕牆大廈，完全使用透明的玻璃及反光性高的不銹鋼建材，使它們在映照周圍環境之際，令人幾乎忘了它們的存在。它們也已慢慢地取代了傳統式的封閉空間建築，成為建築造形的主流。

對立多色配色法

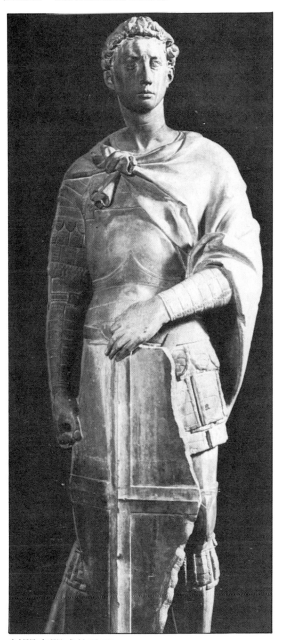

封閉空間式的造形

79

這種空、實的探討，同樣地也反應在繪畫、雕塑造形活動上。西洋雕塑從埃及一直到羅丹為止，這段漫長的雕塑史，其人像雕塑大都是從身體部份往外延伸。他們所關心的是藉著實體部份來印證、反應自然空間的存在，是一種被動的思考方式。直到廿世紀的當代雕刻家亨利·摩爾 (Henry Moore) 出現以後，才主動地應用「空」的部份，做為造形活動中，獨特且分離的要素之一。例如他的人體雕塑中，很多部位都採用「凹」、「空」的手法，特異強調虛空的負空間來，一反以前所關心的「實」、「凸」部位，而且在虛空中亦能看出量感來，繼起的雕刻家紛紛仿效，利用這種原理，使用各種線材及板材，去構成其作品。

其實早在春秋晚期，老子所著的道德經中，就已經道出中國人對「空間」應用的獨到智慧了。他說：「三十輻，其一轂，當其無，有車之用。埏埴以為器，當其無，有器之用。鑿戶牖以為室，當其無，有室之用。故有之以為利，無之以為用。」世人只知道「有」的利益，而不知道「無」的用處，事實上有時候，「無」的用處比「有」要大得多。三十根車輻匯集在車轂，因為車轂是中空的，車輪才能產生轉動的作用。一個盛物器皿，因為中間的空虛，才能有盛物的作用。一個門窗，我們也是在利用它的「無」。一間房子，也是因為它的「無」，才能有居住的作用。由此可知，「有」之所以能夠給予人方便，端賴「無」發揮它的作

用。只有「有」是發揮不了大用處的，唯有「有」與「無」配合才能產生大用。這種同時關心「有」與「無」，「實」與「空」的造形哲理，乃是造形者在處理造形時，所應追求的最高境界。

空間的界定，除了可以用儀器度量的「**物理空間**」外，還存在著因力感與心理的緊張，所產生的「**心理空間**」。但是在造形活動中，後者對造形美的影響，比前者來得大，是我們較重視的。

三次元空間的造形表現，例如陶瓷器，雕塑，建築等，甚或現代的抽象立體構成，當我們欣賞它們時，並不應只靜站在一處觀看之，而應環繞著作品，作多角度的觀賞，觀賞它在不同角度下，空間的交互變化所帶給我們的心理反應。

至於在二次元空間的平面造形表現中，例如繪畫、海報等，造形者時常利用各種方法，顯示三度空間的「深度」效果。當然在二度空間中縱深實際上並不存在，僅是屬於心理幻覺罷了。這種假象似的空間，可以說是「心理的空間」，在平面造形中佔非常重要的地位。

但是，也有故意揚棄空間因素的作品，就像前面「質感」章節裏所說的情形一樣，作者對此要素的取或捨，完全操之在本人。例如，蒙特里安的抽象構成作品中，空間要素完全不見，絲毫沒有空間縱深的視覺效果，作者刻意壓制它。在

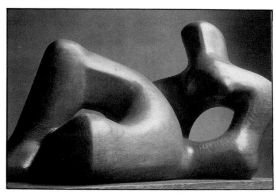

負空間式的造形 (亨利　摩爾作品)

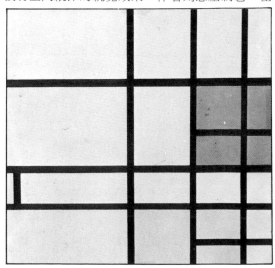

蒙特里安的構成作品中不見空間存在

另一風景畫中，我們卻似乎可以感覺到非常渺遠的空間深度，到處充滿空氣與雲氣，讓我們忘卻這個作品是屬於二度空間，卻以我們的視覺心理，體會三度空間的假象。

人類經過許多世代的努力，創造了許多「心理空間」的表現技法，足以供我們作為造形練習時，不可缺少的參考依據，現將它們分述如下：

㈠**近大遠小法**：在實際生活經驗中，我們都能夠很容易地明瞭「近大遠小」的視覺現象，。也由於這種現象，我們才能從對象物的大小變化中，體會空間的存在。因此我們就可以將此一現象應用到造形表現上，以為詮釋空間的方法之一。

試看這幅人物畫像，眼前的少女之體積，比較窗外人物的大人兩者相差懸殊，但是我們絕對不會錯認少女是一個巨人，而卻能明白造成這種

差異，乃是因為存在於其間的空間使然。

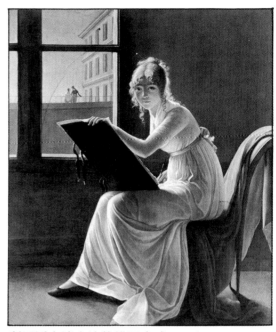
利用近大遠小法的構圖方式

可以感覺到非常深遠的空間深度

當然具象造形的體積變化，在實際生活中隨處可見，也較易瞭解。可是在完全抽象造形的例子中，「近大遠小」的效果是否仍然存在呢？試看這幅全部以大小不同面積的正方形所構成的作品，你是否能從其中感覺前後縱深的空間關係來呢？若是互為不同形的組合，效果又是如何呢？

可是，這種處理方式並非一成不變，我們可以找到一些特殊的例子。譬如在埃及的壁畫、浮雕中，事物的大小與空間沒有直接關係；相反地，大小只與「重要性」有直接關聯，例如圖中最大的人像，並非因為他離我們最近，才使之成為最大，而是因為他是領治者——法老王，其重要性凌駕一切，所以在構圖中，才處於最明顯，最大面積的地位。這種不顧視覺經驗的手法，有人稱之為「神聖比例」，常常出現在其他的宗教藝術中。

當然，我們大可不必說「神聖比例」的技法不對，畢竟它與我們所熟悉的「近大遠小」的方法，同樣只是兩種不同的造形表現技法罷了。

(二)**空氣遠近法**：與方法(一)有直接關係，且足以互相補助用以說明空間關係。在國畫或攝影作品中，時常可以見到這種方法的應用。假如我們臨高遠眺羣山，不難發現離我們較近的山峯除了輪廓較為清晰外，它的色澤也較深暗；反之較遠的山峯外形不太明確外，其色澤也較白茫。由近而遠羣山形成一層層明度由暗到亮的漸次變化。此現象乃是由於介於每個山峯間的大氣使然。愈遠的影像由於必須透過愈厚重的大氣層，阻隔的作用便愈強烈，使得影像色澤愈朦朧。

從圖例中便可以體會到這種現象確實存在，山景之明度由深到淺逐次漸變，說明着由近到遠的空間縱深。

「近大遠小」的空間效果是否仍存在？

「神聖比例」之實例

(三)**重疊法**：試看例圖（7-71）中兩個長方形，我們絕對不會把其中黑色的長方形看成如右邊的形。相反地，我們卻認定此黑色形是在灰色長方形後方，因而兩者之間的空間關係也交待清楚了。一形重疊在另一形上之技法，時常用來處理相互間的空間問題。

再看下面兩幅羣像圖（7-72與7-73），兩者都應用了重疊法，說明了人與人之間的空間關係。雖然圖（7-72）中一至三排的人象之大小並無不同，可是我們仍然能夠體會到他們之間的空間。不過這種空間關係並不是非常深邃，與圖（7-73）比較起來顯得很侷促，原因何在？原來圖（7-73）除了運用重疊法外，同時也應用了前述的「近大遠小法」。

同樣的法則也可以用在抽象造形構圖上，圖（7-74）與圖（7-75）便是一例。你認爲那一個的空間效果較遼闊。

圖（7－74）

圖（7－71）

圖（7－72）

圖（7－73）

圖（7－75）

㈣**透明法**：二十世紀初期有一批立體派畫家，摒棄了傳統的空間表現法，發展出一套嶄新的空間詮釋理論。它的要旨是說，當兩個造形前後重疊，但是卻能彼此透視，無所謂前後的空間關係。應用此種有趣現象來描述不明確的空間便是透明法。

試看圖（7-76），我們實在無法很肯定地指出，那一個造形在前，那一個在後。其前後關係隨我們視覺的意志而改變，吾人又稱它為「不明確的空間」，充份表現了詭異的趣味性。

透明空間法基本上還建立在一個令人信服的理論上。那就是一物置於另一物前，並不就表示後者不存在，它只是被擋住，不為我們所見到而已。圖（7-77）中所表現的那盤水果之空間型式，是我們一般習慣看到的。再看圖（7-78）中同樣水果盤，卻以透明法處理。此時我們可以從中看出那些一度被遮蔽的部份水果；它們確實是在那兒，只是被隱埋住而已。那一種才是最真實的空間型式？前者或是後者？而所謂真實是站在什麼立場去衡量呢？

西洋立體派畫家尤其善於這類表現手法，他們認為透明法能更直接的、真實的表達造形的原本面目。這種造形理論成為立體派的主要思想，影響當時的造形運動甚鉅，將造形帶入另一更廣闊的視覺領域。

圖（7-77）

圖（7-78）

圖（7-76）

圖 (7-79) 是將許多英文字母，以透明方式重疊，字與字相交部位形成許多有趣的，即興的偶然形，增加了畫面的多樣變化。

㈤**垂直上移視點法**：此方式的基本原則是，人的視點隨物體的遠近，由畫面之下方移動至上方；也就是物體愈遠，視點的位置愈高，愈近則位置愈低，用這種方法表示空間的縱深。圖 (7-80) 表示了垂直上移視點之的原理。當我們的視點停留在「視平線」時，這個高度便是畫面中的最高

點了。例如圖 (7-81) 中，作者除了引用「垂直上移視點法」外，更配合了「近大遠小法」，因此使我們感覺到，整個畫面中充滿了非常深遠的視覺空間。

圖 (7-80)

圖 (7-79)

圖 (7-81)

在東方，例如中國或日本繪畫中，常常應用此種方法。但是隨著攝影術的發明，「愈遠的物體則位置愈高」的說法，也不盡能符用了。例如圖（7-82）的「鳥瞰圖」中，視平線已不存在，此時已不能用上述的方法來表現空間了。

（六）**有消失點的透視法**：透視法是基於一個視覺的現象發展而成。即是兩條直線平行由近而遠伸延，在我們的視覺中，必定會交會一點，而此「消失點」正好位於視平線上。圖（7-83）中的鐵軌即是一個很好的說明。

透視現象在日常生活經驗中處處可見，但是這種空間的表現法，卻遲至文藝復興時代才演進完成，成為當時造形藝術的特徵之一。再看圖（7-84）及其對照圖（7-85），窗戶、地磚、天花板的平行線都交於同一消失點（一點透視法）。達文西的名作「最後的晚餐」也是以同樣的手法處

圖（7-82）

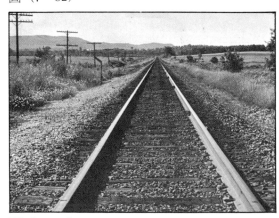

圖（7-83）

圖（7-84）

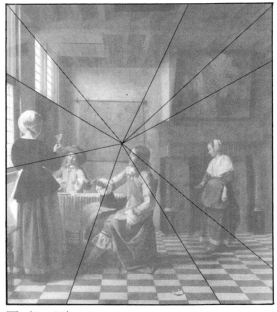

圖（7-85）

理其空間關係。他將消失點置於基督的頭後方，致使人的視線隨畫中的平行線，集中於中央的消失點，讓基督成為視線的中心，成了衆人的焦點，不失爲一個有意義的安排。除了一點透視法外，尚有多於一點以上的「多消失點透視法」如圖（7-87）均是。隨著造形藝術的多樣化及自由化的趨勢，以透視法來表現空間的技法已不再被奉爲圭臬；愈來愈多的造形者打破了這些限制，使造形領域更多彩多姿。下面便是幾個例子：圖（7-88）（7-89）。

圖（7－87）

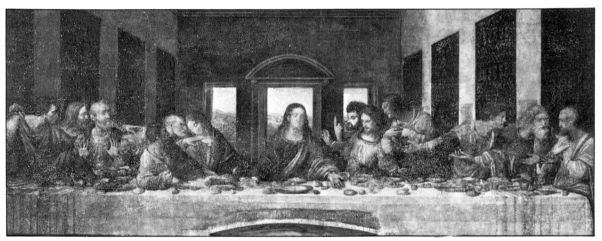

圖（7－86）

圖（7－88）

圖（7－89）

7—5　論時間

時間是造形要素之一。時間因素表現在造形上的現象有二。一是運動，二是造形的光影變化。透過這兩者，我們才能意識到時間在造形上的存在。

運動是造形在「時間——空間」座標中，位置的變化。因此動態的造形作品，較能藉助實際的物理性運動，來表示時間的要素，也即是不同的時間呈現不一樣的造形相貌。六十年代後出現的「光線藝術」、「機動藝術」、「表演藝術」等，都是在這樣的理念下，出現的造形形式。甚至於目前非常流行，利用電腦程式操作，配合聲響、水柱、雷射光等多種媒材組合成的「水舞」也是如出一轍的構思。這一類造形如果處於不動、不亮、不響的狀態時，便只剩下一堆機械的骨架而已，正如霓虹燈不亮時，是沒有生命的燈管罷了。但當它們啓動時，我們欣賞的，乃是那種可視可聽而不可即的動態聲色變化中，時間要素在造形中施展了非物質性的魔力。

電影動態造形最能表現時間因子。可以用控制時間來改變運動狀態。電影是利用「視覺殘留」現象，來重製視覺幻影。攝影機若以每秒24格的速度捕捉影像後，再於放映機內以同樣速度放映，那麼我們便可以看到「正常」的影像動作；但是若以每秒36格速度攝影，再以每秒24格速度放映，便能得到「慢動作」的效果。若以每秒12格的速拍攝，再以每秒24格放映，就會有「快動作」的效果。甚至利用「長時間隔段曝光」更可以將花開花謝、日出日落的現象，濃縮於幾秒鐘內完成。時間因素的壓縮與擴張在此表現無疑。

毫無疑問地，動態的造形可籍運動詮釋時間，但是靜態的造形又要如何表現才能奏效呢？連環圖書本身就是在表現時間的推進。其實這種概念，在古人的繪畫中也可見。在沙賽他（Sassetta）的這幅畫裏（圖7-93），時間與空間按下述的方式結合爲一體，即是一個物體愈遠，它在時間中的距離也愈遠，在畫上方隱約可見的城市，是聖安東尼出發去尋找聖保羅的旅途之起點，這過程終止於他發現保羅的地點。在這兩點之間，也就是畫面的「天」與「他」，是幻覺空間的前景與遠景，也是故事的開始與結束。我們能循著他的旅程由上而下曲拆前進隨他行經曠野，遇見半人馬，經過森林，最後遇見聖保羅。在這旅程中時間變成了一條持續的通路貫穿畫面。這種作法，都是在空間的不同點上呈現同一物體的方法，來傳達作品中一個時間與運動的概念，由於我們從真實世界裏得到的經驗，我們會依據時間與運動，來看這些重複出現的物體之間的關係。

三次元靜態造形中另有一方式，可以讓我們體驗到時間要素的存在。那就是光影會隨著時間，在造形上呈現不同的形態變化，而從其變化中我們便能感受時間的流逝。例如造形在白天時的色彩必不同於黃昏。夜間亮燈的建築物必與白天時不同。造形物在日正當中的陰影，必與清晨時不同。舉凡這些種種，都證明了光線是屬於時間的因素，透過光影我們也能掌握時間。

光軌藝術

表演藝術

機動藝術

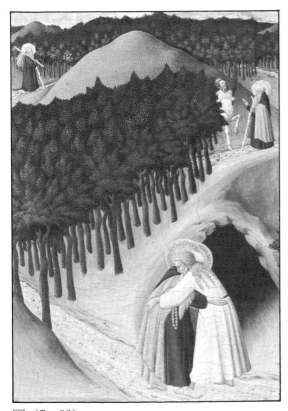

圖（7－93）

7-6論動勢

「動勢」一詞在造形領域中，有兩層意義。一是指「物理性的運動」，亦就是我們的眼睛，可以直接觀察出來的造形運動現象。另一種是指「心理的運動」，造形本身並沒實質的運動，但卻在吾人的心理上產生了一種，誠如康丁斯基（W.Kandinsky）所謂的「定向了的緊張」。造形藝術家十分重視這兩類型運動，尤其後者，是我們不可忽略的表現技法，可說是造形的隱藏之「生命力」。是構成造形要素之一。

物理性或機械性的運動，已經很成功地應用在各種造形藝術中，例如圖（7-94）中的實物構成，由於力學平衡的關係，造形中的每一單元，都會隨空氣的流動，而改變位置，為了重新取得平衡，於是整個造形結構便完全改觀，在這種變換的過程中，運動於是產生，基本上，此類「物理性的運動」大部份屬於三度空間的立體造形藝術，但是，它與一般雕塑或立體構成最大的不同是，觀者與對象物之間的相對位移之立場不同；我們欣賞雕塑或靜態立體構成時，通常都圍繞著對象物，從各種不同的角度去端看。然而當我們觀看上述圖（7-94）的造形時，我們是站立不動，讓造形體本身自由變化，從其中，使我們觀察到造形的運動趣味。有人把這種會動的造形藝術稱之為「Kinetic Sculpture」，

圖（7－94）

由於科技的進步，以及多媒材的廣泛使用，動態造形之表現領域已更為廣泛，更為自由且豐富。例如，利用光線軌跡所設計的「Light Art」、利用動力機器使造形產生運動的「Mechanical Composition」。以及使用電波媒體產生光影造形的「Installation & Perfomance」等。這些都是具備實質的物理性或機械性運動的造形表現。

隱藏在造形中的「動勢」。是促使造形體產生「心理的運動」向之主要原因。這種隱藏的動勢之來源，有兩種基本的說法，第一種理論認為，動感的現象並非來自造形本身，而是在其他生活場合中，有過這種經驗，然後再附加在看到的事物上，重現這種視覺經驗，因而產生運動之動感。例如我們看過人在奔跑，當我們再見到類似動態的造形時（如雕塑、繪畫），在我們的內心裏再一次模倣這種運動，然後附加在我們觀察的造形上，心理的運動於是產生。這種說法，對一般具象形態的造形，多少能夠使人信服，但是，對異於具象的抽象形態，就似乎有點力不從心，無法印證了。

於是，另一種理論就出現，這種說法認為，動感的產生其實是源於視覺生理的作用，而不是視覺的記憶。造形對吾人視覺的刺激，干擾了我們大腦皮質的接受中樞之平衡，為了有效地解決這種衝突，大腦便將所見到的形，改變成更簡潔的形態，產生具有排斥力的生理傾向，以對抗外來的視覺刺激。這兩種相對性的力量，就決定了視覺動感的結果。

根據許多心理學家的實驗，於是發展出「力線」的說法。認為形態隱藏之動勢，決定於沿著形態的構造骨骼之「力線」的分配。例如平置的長方形（圖7-97），其水平「力線」大於垂直的「力線」，於是我們可以感覺，這個長方形存在有向左右兩方運動的動勢，亦即是說，此形有或左、或右的運動傾向。橢圓形情也一樣。其他各種幾何形態均可以圖例（7-98）說明如次。

有了「力線」與「隱藏的動勢」之觀念以後，

機動藝術

動勢的產生是一種視覺效應

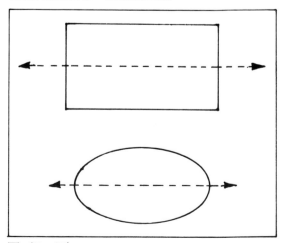

圖（7－97）

對於完全抽象形態上的力動感，就可以較爲明確地加以解釋了。圖（7-99）是布朗古西所做的現代雕刻，名曰「太空之鳥」。向上伸展的力線，超越了向下降的力線，加上兩邊向內壓的兩股力線，因此我們就覺得，這個造形有向上飛翔，向上快速竄昇的動感。

在平面編排上，動勢與畫面之構成，也有相當的關係。（7-100）中的畫面，其外框屬主軸平置的長方形，由上述概念，我們可知它的基本動勢是左右方向；所以當欲在其框內安排圖文時，就必須考慮圖文兩者動勢，最好是與外框相似。如此才能得到一個動勢個性互相調和的安定畫面。

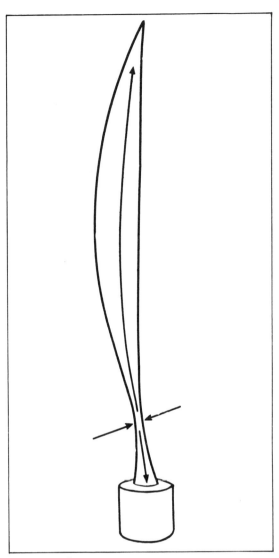

圖（7-99）

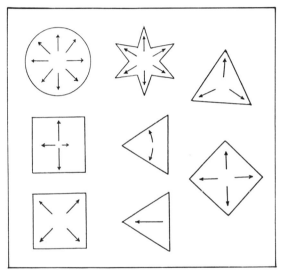

圖（7-98）

aerodynamic design : A simple and logical design gives the DS its clean lines and balanced proportions. Its shape truly fills its purpose : carrying several passengers comfortably, rapidly, safely. Designed with the passengers in mind, the body provides five roomy seats and perfect visability. The motorist who drives a DS gets the widest possible angle of vision envied by all other motorists in the world. The arrow head profiled front, the smooth lines of the body, a completely smooth underneath are Citroen's answers to wind resistance. Internal streamlining was given the same attention : no radiator grill, carefully designed air channels and circulation under the bonnet.

圖（7-100）

造成畫面具有動感效應的方法，有下列幾
種：

㈠**比例與楔形易造成動勢**。例如國（7-101）中，
鸚鵡螺的氣室分割，具有級數性的比例形式。從
其中，我們可以感覺一股由中央往外，或由外往
內旋轉的動勢。圖（7-102）是否也有這種情形呢？
楔形具有漸移性動感，尖塔，金字塔等楔形建築
物其垂直方向之上昇運動，都能很強烈地流露出
來。

㈡**傾斜易造成動勢**。傾斜有脫離正常位置的趨
向。而垂直與水平的基本空間準框，是我們生活
經驗的常規。因此傾斜會產生心理與視覺的緊張
感；這種定向之緊張感，便是動勢產生的主因。

古希臘著名的雕像，「彌羅之維納斯」（圖7-
103），傾斜的軸心線，從水平與垂直的基本空間
準框脫離而出，脫離之物則欲恢復到正常安定的
位置，此時兩種形的力量，便在我們的視覺中形
成隱藏的力線之間的拉引，也產生心理的緊張
感，如此的動勢便為雕像帶來生命力。而不再是
一個無生命的無機物罷了。但是傾斜不應影響平
衡，例如維納斯雖偏離垂直軸線，可是由於右腳
之後移與左腳之前進，恰可與傾斜的上身維持均
衡的局面。莫蒂里安尼（Amedeo Modigliani）
的作品「席魯歇的肖像」中圖（7-104），傾離中心
線向左斜依的人物，也有同樣的視覺效果，同樣
的動感。

圖（7-102）

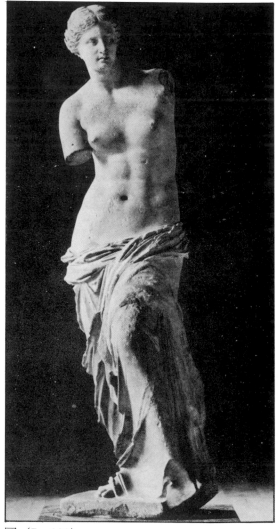

圖（7-103）

圖（7-101）

㈢**漸層易造成動勢**。「漸層」一詞意味著，明暗、疏密、長短、鬆緊等視覺上的循序漸進之變化，如圖（7-105）。漸層變化時常造成視覺生理由弱到強，或由強到弱，而且具有方向性的緊張感，因此也形成能動勢。

㈣**多重影像易造成動勢**。這個現象經驗可由圖（7-106）得以印證，一幅連續動作的照片，許多重疊影像的集合，說明了一個運動週期的完成。當然，此點與攝影術有極大的關係，畢竟這種畫面，在我們的生活經驗中是太熟悉了。但是圖（7-107）雖非由攝影所得，可是由其中許多腳的重複影像中，我們也能感覺到，它的運動是由畫面的左邊到右邊而完成。

圖（7－105）

圖（7－106）

圖（7－104）

圖（7－107）

㈤**模糊輪廓易造成動勢**。這也是我們日常的視覺經驗。一物件由我們眼前快速通過時，時常我們都僅止看到其不明確的輪廓外形。所以當再次見到如圖（7-108）中之影像時，運動的意識就能充份感覺到了。圖（7-109），命名爲「栓皮帶的狗」作者藉著快速移動所造成之不明確的外形，來說明狗與人的運動概念。這種表現法在二十世紀初期的「未來派」中，確實流行一時，且有獨創性的風格。

甚至一些非具象的造形，也可以因爲具備有模糊的輪廓，而今我們感覺到畫面中之造形在運動著。

㈥**定向之轉換易造成動勢**，比較圖（7-110）與圖（7-111），後者的側面輪廓上有漸強或漸弱的漸層變化率，比起單純的楔形（前者），其動感顯然增加許多。圖（7-112）的漸層變化率在途中就降低速度，因此造成了柔和動態的側面輪廓。這類因定向發生轉換而產生動勢的現象，時常可以在

建築，產品上看到。中國傳統建築，尤其是廟宇及寺院，屋頂以飛簷者居多，此種屋頂也有「定向之轉換」所隱藏的動勢，其動感之速率在屋簷中央時是最緩慢，然而愈往兩端時，其轉換速度愈加快，使整個建築流露出往上昇華之生命力來。

圖（7-108）

圖（7-109）

圖（7-110）

圖（7-111）

圖（7-112）

圖（7-113）

7—7　論圖與地

　　注意圖（7-114）中，白紙底的長方形內畫個正方形。我們能夠察覺出小正方形的存在，是因爲它的輪廓線所致。但是在我們的視覺中，小正方形的白與其外面的白色，照理說是相同的，然而小正方形的白色似乎比其外面之空白，白得多。不僅如此，小正方形的密度也似乎比外面的充實。而且小正方形有向前脫離長方形的傾向。

　　在視覺心理上而言，具有這種從背景浮現出來的個性，而且讓我們視認得到的物，稱爲「圖」，其周圍的背景稱爲「地」。「圖」與「地」在本質上具有以下的諸性質。①圖有前進性，密度高且有緊密性，凝縮性。令人產生強烈之視覺印象。有充實感。具明確之形。境界線是屬於圖的。②地有後退性。密度低且鬆弛。視覺印象弱。無充實感。其形不明確。地無固有的界線。

圖與地形成的條件

　　一般而言，造形設計的基本要求之一，就是在妥善處理造形使之成爲「圖」，而使其他部份成爲「地」。圖與地兩者都是造形創作時，不可偏廢的要素。一個好的造形，固然是因爲優美的「圖」所表現的結果，但是若缺乏完善的「地」的輔助，也不爲功。兩者應相輔相成。圖與地形成的條件如下：

　　一、被包圍的形、閉鎖的形易成爲「圖」，包圍者成爲「地」，如圖（7-115）。

圖（7－114）

　　二、面積小者易成爲「圖」，面積大者易成爲「地」，如圖（7-116）

　　三、密度高或有紋理描寫者易成爲「圖」，如圖（7-117）。

圖（7－115）

圖（7－116）

圖（7－117）

四、兩形位於上下位置，而其面積、形狀均相同。但其色彩或明度有差異。此時位於下方的形易成為「圖」，如圖（7-118）。

五、對稱之形易成為「圖」，如圖（7-119）。

六、相鄰二形，均具有對稱形態時，則凸形易成為「圖」，如圖（7-120）。

七、愈單純之形，或日常看慣了的形易成為「圖」，如圖（7-121）。

八、形之方向與視線的水平垂直座標相一致者，易成為「圖」，如圖（7-122）。

九、有動感、旋轉感之形易成為「圖」，如圖（7-123）。

圖（7－118）

圖（7－119）

圖（7－120）

圖（7－121）

圖（7－122）

圖（7－123）

圖與地在造形設計上應注意的事項：

一、「圖」非常容易經由「圖地原理」作用，而與「地」分離。但是要保持兩者間的互相牽制力，不使之完全脫離，各自為政。就必須靠設計人在圖與地兩方面，做適當的處理，使之維持平衡，文學上所謂「藕斷絲連」大概足能形容這種意境。處理之方式包括：①兩者的色相、彩度、明度的調整。②兩者質感的調整。

二、「此時無聲勝有聲」。在尖銳刺耳的連續噪音中，忽然有一段寂靜無聲的空白，這段空白便成了聽覺上的「圖」，能從噪音中脫穎而出，必定引起聽者的注意。這種理念也可以應用在視覺造形上。圖（7-124）就是一個例子。「圖」在「地」襯托下，發揮了視覺的功能，達到了更佳的廣告效果。

三、在現代造形的觀念中，「圖」並非一定是凸形或充實的形；「圖」可以是一被包圍的「虛空部」，是凹陷的，是負空間的。它具有「閉鎖性」，又是「小面積」的圖之個性。只要看圖（7-125），便能瞭解其意義。這種觀念有助於擴展三次元造形之表現。

圖地反轉現象

通常「圖」都是從「地」的背景中凸顯出來。但是當圖與地的個性逐漸接近，或形成的條件相同時，例如面積相當，或圖與地的形均是我們熟悉者，此時在知覺的努下，圖與地會有反轉的情形產生。圖（7-126）就表現了這種現象。二十世

紀以前的造形創作，不管派別如何演變，「圖」必須要有明確的交待，這是一貫的作風。但是二十世紀以後，圖與地的界線就不再那麼明確了，也就是「圖地反轉」現象被大量的使用，不論是實用或表現造形的領域。這種反轉現象，造成了畫面的趣味與魅力。圖（7-127）就是運用了圖地反轉的現象。是一個又實又虛的變幻意境。

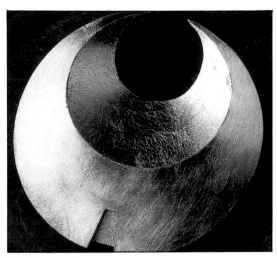

圖（7－125）

圖（7－126）

圖（7－124）

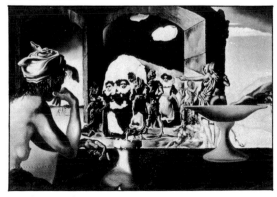

圖（7－127）

「生理機能」與「物理機能」兩者可合併稱爲「實用機能」。「心理機能」亦可稱爲「美學機能」或「審美機能」。

在使用過程中，由於人們賦予該人爲造形的機能任務不同，它所受到重視的機能種類就不一樣。有的是心理機能特別受重視，有的是實用機能受到注意，而故意忽略其他功能。現在以下列各實例加以解釋：

太空梭是一件科技產品，是由人之手與腦所製造出來的東西，具備有特殊的機能條件。依照它的性質看，能夠完成「準確、安全的太空飛行」是它最主要的實用機能。至於在色彩、形態、質感等方面是否優美，並非頂重要。其次，生活在其內的太空人是否能擁有一處很體面、寬敞、舒適的生活空間，也不是十分重要，倒是能提供一個安全，且能滿足機員生存之需求的環境，才是當務之急。所以，在太空梭這樣的造形中，「物理機能」和「生理機能」兩種實用性的功能，比屬於審美性功能的「心理機能」更有價值。也就是前兩者是追求的第一目標，但是在這個例子中，物理機能的份量，似乎比生理機能的大些。至於心理機能只是陪襯的地位而已。再看許多家庭客庭中的小擺飾物——以花器爲例。此時，它的美感效果是我們最關心的；至於它的安全性、準確性等物理性質，以及是否能滿足我們的生理需求等條件，便不是非常重要了。紀念塔的建築與前例又有許多不同，當然它的「心理機能」——包括審美性及象徵性功能——是必須首先考慮的；但是它的結構安全與否也是不可忽視。所以其實用機能與美學機能，在此例中是同等重要。同是建築範疇的佳屋及倉庫，前者的生理機能與心理機能之份量，應該大於後者，至於物理機能應該兩者都相等。

以滿足實用機能爲主的家電產品

充滿了現代美學機能的工業產品

第八章　造形美的形式原理

從上面諸章節中，我們都已瞭解造形的種種要素之意義。但是要如何統整這些分散的、獨立的、個別的諸多因素，使之成爲一個有目的性、有整體性，而且是美的造形，便必須藉助於許多一定的形式架構之運作了。

美的形式原理就成了解釋或創作美感式樣的依據。但是這些形式法則，並不因個人的好惡而影響其價值；它是人類美感的經驗，經過無數世代的分析與歸納，做成有系統的理論，整理出來的共同結論，成爲人們追求美的造形，所不可或缺的形式原理；就好比文學、音樂、舞蹈、電影等創作表現，也都是遵循著一定的創作法則，才不致於雜亂無章，浪費時間精力。

但是，我們必須記住一點，原則、原理僅止提供了便利的思索方向。而且，時常每一件美的造形並非只包含著唯一的美的形式原理。所以造形者必須要能夠融會貫通，多思考多體會，才能左右逢源運用得體，而不致僵化阻塞。

8-1　統一的形式原理

「統一」一詞暗示著畫面各要素間的和諧；在視覺上它們似乎很自然地安處在同一畫面上，彼此之間有著互相呼應的關係，而不是不經意地散佈在那兒罷了。

圖（8-1）明白地表示了統一的概念。統一的視覺效果之所以能產生，並非因爲我們能一眼認出它們都是剪刀而已，即使我們不曾見過剪刀，或不知道它們的用途，甚或不知道它們稱之爲剪刀；但是我們仍然能從其中找出它們的共同性；這樣的一種畫面表現了和諧、秩序的統一美感。在這諸要素之間，不論是部份與部份之間，或部份與整體之間，都看不到因過度的統一所造成的呆滯感覺，也沒有因過度的變化所形成的混亂感，可說是具有「統一中有變化，變化中有統一」的美學原則了。

圖（8-1）

B. 質感的類似調和——

不論是視覺的質感或觸覺的質感,在造形中常是以多於一種以上的材質組合而成;如何使諸材質間達成類似的統一效果,也是我們所追求的。具有相似的質感屬性或特徵的諸材質,均能產生調和的統一感。所以草本材質與草本材質,木本材質與木本材質,人工材質與人工材質都是很理想的組配。此外,在質感表現上如粗糙與粗獷、平滑與細膩等,也是很恰當的配合。如圖 (8-20)

C. 色的類似調和——

在前面色彩單元中,所談到的「類似色相配色法」、「同一色相配色法」及「明度式樣」等,這些都是利用色彩的屬性之相似、接近或雷同的特徵,達到畫面的統一。在造形諸要素的調和中,色彩類似的調和,比形的類似調和更為強烈,也更容易引起注目;而其中明度的類似調和,其和諧統一的效果更為有力。如圖 (8-21)。

圖 (8-20) 質的類似調和

圖 (8-21) 明度的類似調和

D. 機能的類似調和——

若許多造形中所蘊含的內在功能，有相關聯或其使命相同時，我們也能知覺到它們之間有類似的調和效果。而機能的領域又包含有：物理機能、生理機能及心理機能。例如圖（8-22）中的許多工具，雖然在外形上均不相同，但是我們總覺得它們同處一畫面，是相當適宜的。為什麼？因為它們的機能同樣都是為完成木工製作的使命。同樣的情形有：花朵與花瓶，鞋與襪子，小提琴與樂譜等，都因彼此間有相互依存的機能關係，因此雖然在形、色、質方面均有差異，但在我們的知覺上卻是統一協調的。

對比的調和

「對比」一詞意味著對立、互異、互斥等情緒反應，它與「調和」的意念可以說全然背道而馳。那麼若採取性質完全不同的造形要素，作對照性的安排，要如何處理才能產生和諧的調和效果呢？而且能巧妙地利用這種對比性，加強襯托的作用，使畫面更具明快、強烈的感覺？

不論從觸覺或視覺上來看，我們都可以把兩種不同性質的對比，區分為「質」與「量」兩方面，例如：大與小、長與短、高與低、寬與窄、輕與重、明與暗等等都屬於「量」的對比。至於「質」的對比有：粗與細、軟與硬、強與弱、尖與鈍、冷與熱、乾與溼等等都是。當然，除了質與量之個別對比外，也有質與量兩種對比同時出現之可能。

以類似調和手法達成統一的效果，較為容易做到。只要尋求類似或相關聯的條件組合即可完成。但是以對比條件來達到調和的目的則比較困難；畢竟它是建立在與和諧完全相對立的前提上。

圖（8-22） 機能的類似調和

圖（8-23） 大小對比的調和原理之應用

統一的形式原理是一切造形活動的最基本要求。但是統一的畫面卻非常容易淪爲呆滯、不活潑的困境，如圖（8-28），譬如一首音樂曲子，雖然主旋律貫穿整曲，極易塑造整體的氣氛，可是若其中沒有抑揚頓挫的變化，也同樣會流於沈悶乏味，令聽者久聞了無意趣。所以在統一的前提下，適當加入少許變化使造形更爲活潑生動，而不失大體，乃是在造形活動中必須要特別注意的。

所謂「適當的變化」是指不影響整體局勢爲原則。若變化太多太大，已有喧賓奪主之弊，造成混亂了。「變化」與「統一」之間的微妙關係之平衡，並沒有一定法則可循，作者必須多觀察，

多比較然後才能融會貫通，處理得當。「**統一中求變化，變化中求統一**」，是造形中最根本，也是最高的境界了。

圖（8-28）

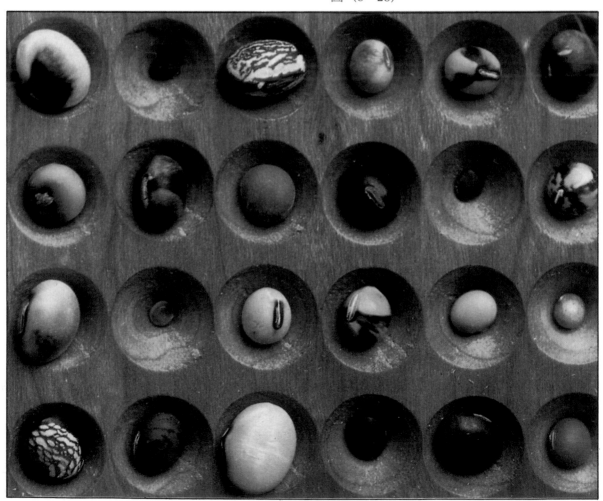

圖（8-29） 統一中求變化，變化中求統一

8-2 平衡的形式原理

　　平衡感是與生俱來的生理本能之一。在我們的身體成長過程中,由於生存上的需要,已經發展出一套非常完美的平衡神經系統,才能使我們騎腳踏車、走鋼索不致跌倒。其中視覺的平衡效應在造形活動中佔非常重要的地位,是本章所要討論的重點。

　　平衡的本能反應帶給我們安全感。我們直覺地避開危岩頹垣,因為不「平」,會有傾倒的危險。相對的,一幅構圖非常平衡的畫,在我們眼裏能產生賞心悅目的舒適感。

　　最直接的視覺平衡,或是最表面的字義,就是指在畫面的中心軸線兩旁,各有相等份量的視覺要素,好像天平秤的兩端,各置放等量的砝碼後所得到的平衡狀態,如圖(8-30)。當軸線兩旁的視覺要素不等時,如圖(8-31),我們就感覺到不安穩,而且會想去糾正之,就如同我們看到牆上掛歪的一幅畫,會有一股欲將之扶正的衝動。

　　由上述種種情形不難看出,不論是在平面或立體造形中,要求畫面或結構的平衡,是人類追求視覺愉快的本性。也是造形活動中不可忽略的因素。

圖(8-30)

圖(8-31)

　　當然,有時候為了特殊的視覺效果,或是其他的目的時,我們可以利用「不平衡」的方法,來迫使觀看者因為畫面的不安定,而生緊張懸疑的情緒,同時也提高了視覺的注意度。例如圖(8-32)中的極度偏畫面右下的人物及題字,係採用完全與平衡對立的「非平衡」構圖,也能產生非常詭異、有趣的效果。

　　其實「平衡」或「非平衡」之成立,完全是我們日常生活經驗的重現。譬如,由於重力之存在,我們均認為有質量之物體,都應該置放在畫面之下半都,這才是正確的視覺經驗,例如圖(8-33)。若是違背這種物與空間的相對關係,便是不平衡,有危險不安的隱憂存在。可是有許多例

圖(8-32)

圖(8-33)　　　　　　　　　(陳寬祐 攝)

「輻射對稱」則在安定中蘊含著動感,一種類似旋轉的動感。自然界中存在著許多這種形式的事物,例如,雪花結晶、向日葵花序等。而人為造形中也不乏相同的構造方式,例如圖(8-40)輻射對稱容易使人的視覺,產生一個重度非常明顯的中心點,而令其他因素隱退,這個視覺現象,可以應用在許多平面及立體造形中,用來強調主體。

不論「兩側對稱」或「輻射對稱」,它們在造形美學上的缺點就是過份呆板、不活潑。令觀者易生倦意失去耐性,這是造形者不可忽略的。

(B)非對稱平衡——

非對稱平衡的成立,不再是如對稱平衡般,取決於畫面中每個構成單元的樣式、份量均相等;而是決定於每個樣式與份量均不相同的構成單元,在視覺心理上卻能產及互相抗衡的重度之理論。「心理效應」因素才是關鍵所在。還記得小學時候的一道算術題嗎?「一公斤的鐵與一公斤的棉花,那一個重?」當然我們都知道正確的答案是:一樣重。實際上,「一樣重」是指物理關係而言,至於視覺心理的效應可就不同了。由許多人回答「棉花重」的事實,可以得到說明。非對稱平衡在某種層面的意義正是如此。

非對稱平衡一般都能造成較有趣、活潑、生動的畫面。雖然它不似對稱平衡般,有較為固定的造形方法可循,可是透過下述各種基本形式的提示,造形者也可以較為容易達成平衡的構圖。

圖(8-40)

(一)以色彩來平衡

根據測試顯示,色彩較形態更為引人注意,也正因為如此,所以一般而言,黑白照片總無法如彩色照片般奪目。由於色彩有這種特性,故它成了畫面平衡的重要因素之一。色彩三屬性的色相、明度、彩度,當然也跟隨著影響構圖的平衡。

先就色相因素討論之。在色彩學中我們都知道,暖色相有膨脹、前進的特性,而寒色相有收斂、後退的性質。所以若有相同面積的寒、暖色同處一畫面時,暖色在吾人的視覺中會因它的膨脹性,令我們感覺到它的面積,會比相同面積的寒色稍大;也就是此暖色相色塊,在整個畫面中會顯得較重,為了達成構圖的平衡感,必須採取兩種修正方式,一是減少暖色的面積,或是放大寒色的面積。兩者均可補正平衡效果。

明度因素也要仔細考慮。所謂「明度因素」其實包含兩層意義,一是指色相本身具有的明度,另一是指色相本身與其背景色相之間的「明度差」。在色彩理論中,明度高的色彩也有膨脹的現象;反之明度低者有收斂的傾向。這與前述寒、暖色相的情形很相似。所以,不同明度的顏色間之平衡,其面積修正的方式,也與上述者相

圖(8-41) 非對稱平衡能構成較生動的畫面

同；也就是明度高者面積應稍減，明度低者面積可稍放大，這樣才能取得視覺平衡。

　　綜合明度與色相兩個因素，現在用一個實例來說明。大家所熟悉的法國國旗是由紅、白、青三色所構成，其面積看似相當接近。可是實際上，它們三者的面積並非全等，而是如圖（8-42）中所示，紅佔33%，白佔30%，青佔37%之橫長比例所構成。其道理乃是因為白的明度最高，所以它的面積必須修正至最小。而紅色為暖色，青色為寒色，兩者的面積修正就必須依循「色相因素」的原理來調整。

　　接下來再討論平衡與「明度差」的關聯性。從圖（8-43）中，我們可以看出，同樣處於白色背景的灰、黑兩色塊，由於黑與白的「明度差」，較之灰與白的「明度差」大，而明度差大者的可視度強烈，容易引起視覺的注意，心理重度也較重。所以，若灰、黑的面積相等，則灰色塊自然無法與黑色塊相抗衡。為了畫面平衡唯有減少黑色塊的面積，或是增加灰色塊的面積了。圖（8-44）與圖（8-45）就是很好的例子。

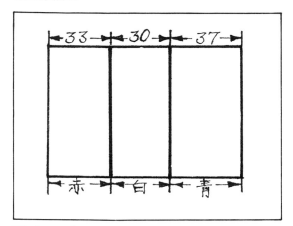

圖（8-42）

圖（8-44）

圖（8-43）

圖（8-45）

視覺重度,所以必須靠人物頭部右上方的馬尾來平衡整體。圖(8-55)中,不論是馬首或馬腳,甚至騎士的左腳,及其手拿的劍套,均非常一致地往畫面左方傾斜。作者藉著騎士往後看的視線,來平衡畫面。圖(8-56)是否也應用了這個原理呢?

從上述論述中,我們可得知,不管是平面或立體造形,追求畫面中各個視畫元素之間的平衡,是人類的本能,也是造形美學的基本要求之一。因此每個造形的明度、色彩、大小、方向、質感、位置等,都是造形活動中,應該仔細考量的。

圖(8-55)

圖(8-56)

8-3 比例的形式原理

在美的形式原理中所謂的「比例」有兩層意義。一是在探討造形本身尺寸大小比例，對吾人視覺之影響的諸問題。二是指造形方法中，有關各種級數數列之比值的應用問題。現在分別說明如下。

造形本身尺寸的實際大小，都能在我們所制定的度量衡制度裏，找到相對應的數據，例如：五公斤重、三十公分長等。但是，這些數據在造形領域裏，對我們而言並非頂重要。我們所關注的是造形的「相對尺寸」之問題，也就是造形大小的比例，所帶給我們的視覺效應如何。大小、輕重、長短、寬窄等，都含有「相對」的意義；然而什麼是大？什麼是小？除非我們能找到參考的標準，否則「大」「小」都毫無義意。例如，假使我們不知道狗的一般大小，我們便不能切確地說：「這真是一隻大狗！」圖 (8-57) 中的黑圓形，我們可以稱之為「大」，因為其與畫面中的其他元素比較，它確實是佔有最大的面積。在此圖中我們可以體會到這層「相對」的意義。

大的元素通常都比同一畫面中，其他較小元素更為引人注意。圖 (8-58) 中，作為前景的人像，當然比其後的人物大了許多，而正因此，當我們一眼觀看此圖時，前景的人像無疑地便成了視線的焦點了。造形物本身的尺寸，若超乎尋常尺寸的「大」或「小」，也常能引起視覺的「震撼」。例如當我們進入西斯汀禮拜堂，抬頭仰望天花板的壁畫時 (米開蘭基羅所繪製)，一定會先被其雄偉、龐大的作品所懾住，在驚嘆之餘才能再仔細欣賞其間的細節部份。相對地，尺寸非常小的作品也常引起我們的興趣，例如，在米粒上雕刻的作品——鎝雕，便有這種情緒的反應。故然，造形極大或極小，常能造成視覺的衝擊，能夠引發注意，但是若只是為了這個目的，致使內容空洞，或流為形式，那麼這種對造形尺寸的誇張表現，便是錯誤的。

圖 (8-57)

圖 (8-58)

㈠**黃金比例（或黃金分割）**：古希臘人把它認為是最美的比例值（1:1.618），常用於視覺造形裏，如廟宇、雕刻、器皿等，其分割之基本方法是，把一條線分割成大小二段時，小線段與大線段之長度比，等於大線段與全部線段總長之比。這種分割方式又稱「黃金分割」。具有這種比值之長與寬所構成的長方形，稱為黃金長方形。圖（8-65）中的神殿，若仔細劃分其空間組合，便會發現此建築物是由 $\sqrt{5}$ 長方形、黃金長方形等無理數長方形與正方形所構成的。據說黃金比例是古希臘美的最高形式。但是在東方中國人的視覺中又是如何呢？

㈡**具有漸層效果的比例**：漸層之進行，在數量上都必須依據比例關係增大或減少。在自然界中，我們常可發現具有這類比例變化量的造形或現象。例如植物的生長，葉子的分佈，花序的排列等。這些秩序到底具有何種比例的數學關係？雖然也許我們不瞭解其數學理論，但是它們照樣亦能吸引我們去欣賞其優美。

漸層的比例值，可應用於決定長度與間隔所造成的階調之尺度，以及在量上如何給予秩序的一種量尺。漸層的比例值有很多種，每一種都有其特徵，選擇適合表現目的的數例，才是應該注意之事。大致上可分為下列幾種。

①等差級數：又稱算術級數。這種單純的數列是，累進地增加或減少其公差，例如：1、2、3、4、5……。所以在構成秩序上並不產生急劇的增減現象。

②調和級數：若把等差數列當成分母時，就成逆數等差級數。例如在基本單位之長度L上乘上 $\frac{1}{1}$ 倍、$\frac{1}{2}$ 倍、$\frac{1}{3}$ 倍、$\frac{1}{4}$ 倍……就可得到 $\frac{1}{1}$、$\frac{1}{2}$、$\frac{1}{3}$、$\frac{1}{4}$……的調和級數。所構成的變化秩序有溫和的增減現象。

③等比級數：拿公比依次乘上前項，就可以造成等比數列。例如：把初項設定為1，公比為n時，就可以得到：1、n、n^2、n^3、n^4……的數列。若再把等比數列改為逆數，也可以造成一串的調和數列。

④費勃那齊數列：這種數列的作法，就是把前二項之和，作為次項之數目。例如：1、1、2、3、5、8、13、21、34……它在造形上美妙之處，就是，鄰近兩項數目之比，是接近黃金比的比值（1.618）

此外尚有貝魯數列等。總之，這些數列所提供的比例，是追求一種數理秩序美的參考。是人類觀察大自然後，所得到的美的感受，將之整理後抽取出的形式。造形者應以此為工具，從無限的排列組合中，創造出新的美的樣式，這才是學習基礎造形應有的態度。

圖（8-65）

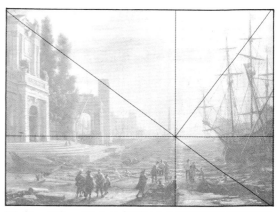

圖（8-66）　黃金比例常是古典西洋造形藝術中美的形式

8-4　律動的形式原理

　　律動一詞本質上是與聽覺有關。音樂透過樂器演奏，令聽者不知不覺中自動打拍子，甚至手舞足蹈起來，熱門搖滾音樂就有這種強烈的傾向。古詩中的押韻，其實就是我們所謂的「律動」或稱「韻律」。詩句中每一句之同音節字尾，重覆出現，造成一種如音樂般的節奏感，也正是這種律動性的間奏，使吟詠成為聽覺的樂趣。其實，我們也時常採「律動」一詞，用之於運動、舞蹈等，需要以身體動作來表達的場合，例如韻律操。

圖（8－69）應用比例的形式表現造形的秩序

圖（8－67）　花序的排列具有漸層效果的比例
（陳寬祐　攝）

圖（8－70）應用比例的形式表現造形的秩序美

圖（8－68）應用比例的形式表現造形的秩序美

圖（8－71）　律動是視覺的音樂、詩歌

125

8—6　簡潔化的原理

探討造形的簡潔化問題，包含兩層意義。一是確立簡潔化傾向，是人類對造形把握的本能之理論，以及它如何應用在造形創作上；另一則是簡潔化在工業產品上的應用及其精神，前者是視覺心理的範圍，後者屬於機能作用的領域。

簡潔化理論之基礎

根據視覺心理學的理論，我們的眼睛看東西，是先把握幾個大的形之構造特性，並不去把握那些瑣碎的細節部份。事實上，我們的大腦以及視覺器官，若要探究這些細膩的部份，而且把它記錄、分類及再生，就要花費相當的時間。可是在日常生活中，我們往往不需要把握細節的部份，只要能抓住幾個造形重點，就能應付日常複雜的生活。例如圖（8-84）中的四個圓點，在我們的視覺中，會把它們視為一個形態最簡潔的正方形(a)圖而不會是（b）圖或（c）圖，因為它們太複雜了。簡潔化的理論基礎有下列幾點：

一、所有的視覺刺激在條件的允許下，有被視為最簡潔構造的傾向。若形有清晰輪廓且複雜特徵，但我們注視的時間很短，或距視看時之時間太久時，我們會摒棄一些細節構造，而只保留較強的造形特徵在印象中。

二、若形有清晰的輪廓，但無細節的部份，且觀看的時間很長，簡潔化現象就採取「分節」的方式進形。例如圖（8-85）中的a圖與b圖。毫無疑問，在我們的視覺中它們是圓形與星形，因為這兩星是最單純的形，我們不可能再將之分節為兩個形或三個形。但是當看c圖時，由於此形對我們而言是太複雜了。於是我們就把它視為最簡單

之長方形及三角形之組合，雖然其間沒有界限存在。這就證明了，形雖清楚，刺激也很強，但形沒有細膩部份時，視覺之簡潔化現象就採取「分節」的方式去把握造形。

三、當形相當不明確，或視覺刺激太弱時。視覺的簡潔化現象通常以兩種方式進行。一是「水準化」，就是把造形中特異的部份在印象中忘卻，而使造形更趨對稱、統一。另一方法是「尖銳化」，是強調造形的差異處，將差異處的特徵增大誇張。

簡潔化是人類視覺心理的傾向，是視覺的秩序化，使我們容易把握對象物的特徵，而易於記憶、整理、分類。所以在造形創作時，我們不可以忘卻這種人類的本能，若能善加利用此特性，也有助於造形的表達。

簡潔化原理之應用

實用造形之設計，尤其是負有傳播訊息的造形設計，必須非常重視視覺的簡潔化現象。以海報為例，觀眾的注視力最多僅能維持2—3秒，要在如此短促的時間內，藉著造形（圖與文）來傳達一個訊息，若非有很強有力且簡潔的造形，實在很難奏效。

「使用非常少許的視覺要素，來創造非常豐富的視覺效果」，也是現代實用造形設計的理念，具有廣義的簡潔化精神。為現代緊張繁忙的社會，提供生活的「質」之簡潔。這種作法，不但能使平面實用形，在表現的形式上更有視覺衝激性及靈活性；在立體實用造形設計方面，也能提高生產效率，降低生產成本。現在我們以一個

圖（8—84）

圖（8—85）

130

椅子的實例，來說明簡潔化的應用及其可貴的地方。

　　圖（8-88）中的「十四號椅子」，是法國人索涅特（Michael Thonet 1796－1871）於1859年設

計並大量生產。而這種椅子到現在還有人在生產，據估計，到現在大約已生產了七千萬張，散佈在世界各地，是一張非常有名的椅子。我們在這裏談它，是因爲這張椅子的製造技術比以往更加簡單，製作成本更低（加工方便、運輸便利），但同時也兼顧了造形的美感。

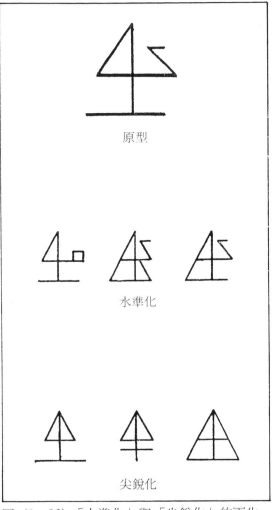

圖（8－86）「水準化」與「尖銳化」的再生

圖（8－87）使用非常少的視覺要素，創造豐富
　　　　　的視覺效果　　　（陳建豪　作）

圖（8－88）

塑膠材料成品

編織作品　　　　　　　（蘇盟淑　作）

木材成品　　　　　　　（林育秀　作）

陶瓷作品　　　　　　　（謝雅蓉　作）

皮塑成品　　　　　（崗華企業公司　作）

金屬作品　　　　　　　（毛建源　作）

(二)材料的力學性質

1.應力：

當材料受外力作用時，材料之內部產生一種抗力抵抗，使材料本身產生力之平衡，此抗力爲材料之內力，稱爲應力。若外力爲張力，則所產生之應力稱爲張應力，又有壓應力、剪應力、彎應力之別。應力與外力是相生相減的，當材料無外力作用時，則無應力產生，外力增大，材料應力就比例增加，故任何材料無一定大小之應力，但有一定之極限，超過此極限材料就破壞，此安全極限即爲材料之強度。故強度與應力不同，強度是材料抵抗外力的特性，爲材料本身所具有的本能，有一定的大小極限。強度與應力的單位均以公斤／平方公分　，或磅／平方吋表示之。強度可分靜強度，及衝擊強度。

2.彈性：

由實驗可知，物體卸載荷後，當其載荷變形之部份恢復原形的性質稱爲彈性。任何物體具有一定範圍之彈性，在此範圍內，卸載荷後仍能恢復原形。超此範圍，則物體的部份變形，或全部不能恢復原形，造成永久變形。當物體產生永久變形時，必超出彈性範圍的極限，此極限稱爲彈性限度。彈性限度定義爲：當材料承受最大應力時，產生最大變形，當應力消除，則材料之變形能再恢復原狀，此最大應力稱爲該材料的彈性限度。當應力超過彈性限度時，雖應力除去，物體仍然不能完全恢復原形。

3.應變：

於彈性限度內，由於物體承受載荷，所產生之單位變形，稱爲應變。若知材料的總長及受力後的總伸長，可由總伸長除總長，求得材料的應變值，應變值因材料種類而異。

4.應力應變圖：

外力作用於材料，所產生之應力與應變之關係圖，稱爲應力應變圖。圖（9-10）爲鋼鐵的關係圖，圖（9-11）爲鑄鐵的關係圖，X軸表示應變，Y軸表示應力。由圖（9-10）的鋼鐵應力應變圖，顯然地發現OA範圍的應力與應變成直線比例，A點所對應的應力爲彈性限度，又稱比例限度，在比例限度內，應力與應變之比值爲定值，此關係稱虎克定律。比值E稱爲彈性係數。可由下式表示：

$$E = \frac{應力}{應變} = \frac{s}{e}$$

當載荷再加至超過比例限度時，變形增加迅速，圖形從直線變爲曲線，在B點所對應的應力無增加，但應變突然地增加，稱B點所對應的應力爲屈點，此現象稱爲金屬的屈服。若載荷再增加，則變形的增加較載荷的增加爲速，圖形爲弧形曲線，載荷加至C點爲最大載荷，故C點對應應力稱爲極限強度，材料之應力達此極限後，雖無作用力，變形仍然繼續，至破壞爲止，即爲圖上所示的D點。圖（9-11）爲鑄鐵之應力應變圖，鑄鐵的比例限度甚低，且無一定之屈點。

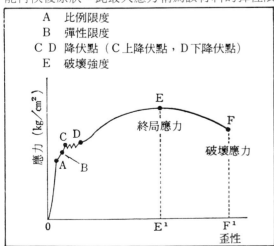

圖（9-10）　軟鋼之應力應變圖

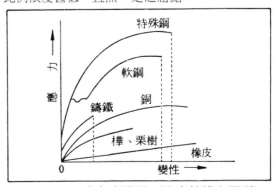

圖（9-11）　應力應變圖（注意鑄鐵之圖形）

竹編器皿　　　　　　　　　　　　　(蘇盟淑　作)

對材料充份瞭解才能掌握完善的結構

「善材妙用」是造形的最高境界　(竹製盒)

9-2　結構因素

如何將材料與材料做適當的組合，使它們在工學結構上能穩固地結合在一起，而不會破壞。這是我們處理立體造形時最重要，最根本的問題。也是本單元「結構因素」內的主要課題——關係著物與物之間的機能問題。

基本上，我們可以把材料結合的方法，依工程學的分類，區別成下列三種型式。

1.堆砌

所謂堆砌形式，是把材料直接堆積上去的方法。例如石磚的堆砌，積木之重疊堆積等均是。這種結構方式，對材料本身而言，能產生由上而下的抗力，使材料不受到無理的外力，故不致損傷自己。但是它若受到由左右而來的外力，或迴轉外力時，就不會生抵抗作用，因此容易產生位移了。位移表示結構崩潰。但因施工容易，且材料不太受傷，所以重新堆砌的可能性較大。

2.固接

與上述的方法完全不同，固接法是將材料與材料，以固定的方式，穩固地結合在一起。固接法不但能耐於從上而來的壓力。對於垂直水平方向及迴轉的外力，也能產生很大的抗力。例如焊接而成的鋼條，膠合的木框，鋼筋水泥的樑柱等，都是用固接法使材料接合。它使部份的材料成為一體，來抵抗外力使結構難崩潰。可是固接法也有缺陷，它與堆砌法正相反，若一旦結構變形破壞時，其材料就不能再度利用了。

3.鉸栓接

鉸栓接法，剛好秉承了固接法與堆砌法的雙重特性。其材料接合部份能像鉸鏈式地迴轉，或是當材料受外力施加時，接點的角度會發生變化，及鬆弛。例如椅子、桌子的接合，一般都是採用釘子、螺絲釘及榫接。當桌椅受了強大外力時，接合部份會發生角度變形，甚至鬆脫，這種現象便是鉸栓接法的特質。鉸栓接法可以克服固接法必須採用較粗大的柱與樑，才能承受外力的困境，有時我們以線材，用它們來組合成三角形

的單位構造，再以此單位構造發展延伸成大形的
架構，這種骨架的重量很輕，但是卻能夠支撐龐
大的外力而不受損。大型的臨時性鋼架帳幕便是
一例。當然綑紮、編結、及利用磁性結合等種種
方法也是屬於鉸栓接法。

　　材料因素與結構因素兩者是有關立體造形的
最根本的問題。我們所要追求的，乃是要製造出
不浪費又合理，且充滿美感的造形。初學造形者，
固然可以不必太注重工程建築等專業性的計算理
論，但是我們必須培養對材料及構造的直觀領悟
力，然後才付諸試驗及練習。如此才能把握材料
與造形間最有利的處理，從而創造出「最良好的
造形」。

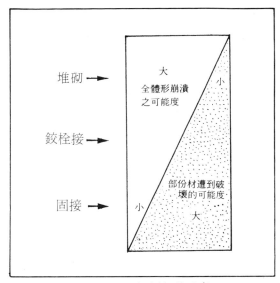

三種結構材料崩潰與破壞情形示意

	名　　稱	實　　　　　例	變形方式
	堆砌 Roller	石牆　墓碑　金字塔	迴轉 移動
	鉸栓接 Hinge Pin	榫接　釘接 竹牆 桁架	迴轉
	固接 Fix	焊接　樹 水泥剛架	

三種結構示意圖

10—2 線的構成練習

依據線的定義及其特性，從事下面諸命題之練習。

練習㈠

● 命題：認識線的情緒及表情。圖（10-7）（10-8）

● 說明：由於線的粗細、方向、輕重、角度等構造的方式不同，會呈現各種情緒或表情，可做為造形的表達工具。

● 目的：①尋求各種線條表現之可能性。
②籍以感覺各種線條之情緒、表情。

● 作法：①利用鉛筆、毛筆、原子筆等畫線工具，任意在不同材質的紙面上畫出各種直線或曲線之線條。
②以非畫線工具，例如牙籤、鐵線、手指……等，按上述方法畫線。
③從其中挑選效果較佳者，將之裱貼在卡紙上，以供檢討或參考。

練習㈡

● 命題：粗直線與細直線之構成。
圖（10-9）（10-10）

● 說明：利用各種粗直線與細直線，在規定的架構系統內做構成練習。

● 目的：①熟悉直線段的個性。
②掌握造形序法則之性質

● 作法：①在八開卡紙上，先規劃一個每邊有四個小正方形之方形畫面，共十六個5×5公分之小正方形。
②每個小方形，只能用垂直、水平及45度三種角度之粗直線及細直線來構成。
③用適當的顏料及工具來完稿。

● 注意事項：①直線段之方向限制為垂直、水平與45度三種角度。
②全體畫面必須具「統一中有變化，變化中求統一」之效果。
③亦可加色彩規劃。
④先做1：2之縮小草圖構思、檢討。

⑤保持畫面乾淨及精密度。

練習㈢

● 命題：自由曲線之構成練習。
圖（10-11）（10-12）

● 說明：依據自由曲線的定義，利用光軌來表現曲線構成。

● 目的：①練習有別於手繪技法之線的表現法。
②認識自由曲線的性質。

● 作法：①於夜間裏，以相機對準街燈或車燈，利長時間曝光法（可利用B快門），搖動或轉動相機。攝取光點所形成的軌跡。
②選擇效果較佳的畫面剪裁，裱貼於硬紙板上。

● 注意事項：可利用各種光圈值組合，做多次拍攝。

圖（10－7）

圖（10－8）

圖（10－9）

圖（10－10）

圖（10－11）

圖（10－12）

練習㈣

● 命題：幾何曲線之構成練習。圖（10-13）（10-14）

● 說明：以計劃性的圓心間隔，加上半徑長度之變化爲條件，並以圓弧全部或部份爲曲線單位，來構成有律動性的畫面。

● 目的：①練習創作具有數理性，秩序性之幾何曲線。

　　　　②認識幾何曲線的理性美

● 作法：①先規劃畫面中各圓心的位置。

　　　　②使用各種長度之半徑，在上述的圓心上，以圓弧全部或部份之曲線來構成優美的畫面。

　　　　③可用各種顏料及方式來完稿。

● 注意事項：①畫面必須有律動感。

　　　　　　②先以縮小比例之草圖構思、檢討。

10—3面的構成練習

依據面的定義與性質，進行下面諸命題之練習。

練習㈠

● 命題：有規則性面形之構成練習。圖（10-15）（10-16）

● 說明：利用方形與圓弧形之全部或部份，構成一有計劃性、有規則性之面形。

● 作法：①在八開卡紙上先規劃出單位方格之畫面。

　　　　②利用單位方格及單位圓弧之全部或部份，分別賦予色彩，組合成一獨立之面，使此面形具有三次元空間的立體效果。

　　　　③以適當之顏料與工具繪製完成品。

● 注意事項：①草圖之發展不可偏廢。

　　　　　　②注意色彩計劃之應用。

　　　　　　③畫面力求清潔，精密度高。

練習㈡

● 命題：無規則性面形之構成練習。圖（10-17）（10-18）

● 說明：利用自然形之簡化整理後，取其部份單元圖樣，編組成一具有機性、無規則性之面的構成。

● 作法：①先取自然造形的形態，將之圖案化、簡潔化。

　　　　②擷取上項圖樣之某些部份較美者，將之描繪入卡紙上已先行規劃出之單位方格內。

　　　　③按照草圖，將單位方格內的無規則形，選擇必要者賦予色彩。

　　　　④如此就能組合成一形態豐富、色彩多樣的整體畫面。

● 注意事項：①草圖發展爲必要條件。

　　　　　　②注意色彩計劃之應用。

　　　　　　③畫面力求乾淨，精密度高。

圖（10-13） （劉秀紋 作）

圖（10-14） （魏妙琪 作）

圖（10-15）

圖（10-16）

圖（10-17） （李紀瑩 作）

圖（10-18） （洪嘉雯 作）

149

第十一章
立體造形練習

　　立體造形除了在形、色、質等構成因素與平面造形所考慮的一樣外，其最大的不同就是材料加工及結構的要求。我們將立體設計之構成方法歸納爲下列四類即：半立體造形構成、線立體造形構成、面立體造形構成、塊立體造形構成。這四種構成主要是根據材料的特質來區分。但無論那一種造形構成練習，在進行時都必須遵守限制條件的要求，利用造形的程序法則，創造出具有合理性、審美性的造形。

11—1　半立體構成練習

　　依據半立體造形的定義及特性，進行下列諸命題之練習。造形的材料可爲紙材、珍珠板、石膏板等。

練習㈠：

● 命題：紙材的半立體設計。(11-1)(11-2)
● 說明：紙是塑性相當良好的材料，可以運用摺、捻、切、挖、撕、編、搓、黏等方法，來使之立體化。
● 目的：認識紙材的特性，充份運用切割、彎曲、黏貼、挖空等技巧，從事半立體的設計。
● 作法：①準備八開紙一張作底座。八開有色粉彩紙一張作切割材料。
　　　　②依照構想草圖，切割粉彩紙成線狀，但不使之完全切斷。
　　　　③捲曲上項的紙條，使之成螺旋狀且每個大小、彎曲程度均不同。
　　　　④將此完成造形貼於卡紙基座上，並固定每段紙條。
　　　　⑤仔細調整，使之成爲一優美的半立體造形。
● 注意事項：可利用各種角度之光源，欣賞造形在光線變化下具光影的效果。

練習㈡：

● 命題：珍珠板材的半立體設計。
　　　　圖(11-3)(11-4)
● 說明：利用珍珠板材的厚度，以疊堆的方式設計半立體。
● 目的：認識珍珠板的特性，運用切割、疊層、膠合的方法創作半立體造形。
● 作法：①準備一25×25×0・3公分之底板一個。選用白色或其他有色之珍珠板數張作爲切割材料。
　　　　②按草圖切割珍珠板單元片。
　　　　③以白膠黏貼於底板上。
　　　　④做整理修飾的工作。
● 注意事項：①每個單元面積大小應一致。
　　　　　　②控制每個單元之高度，勿使之脫離半立體的形成條件。
　　　　　　③畫面應有「統一中求變化，變化中求統一」的和諧效果。
　　　　　　④畫面應用凹凸、明暗的陰影變化效果。

11—2　線立體構成練習

　　依據線立體造形的特性及定義，進行下列諸命題之練習。造形材料可爲金屬線、木條、毛線、棉線等。

練習㈠：

● 命題：金屬線的立體設計。**圖(11-5)(11-6)**
● 說明：利用金屬線的可塑性，探討線材在空間的運動方式與結構。表現線立體的方向感、速度感與力量等特性。
● 作法：①水平垂直式：運用水平、垂直線來做構成單元。注意線的彎折、穿錯、儘量不互相接觸。以一根金屬線一體成形，不要接合。
　　　　②斜線式：將直線之轉折以斜線、斜角的方式來變化。注意線的輕快感與速度感之特性。
　　　　③自由曲線式：以線材自由繞轉來設

計，避免折點與死點的產生。保持曲
線之適度緊張感與流暢性。

④將造形固定在木質基座上。其大小應
與造形本身協調。

● 注意事項：除了線立體造形本身的美感外，亦
應注意線所包圍之負量空間的分
配。

練習㈡：

圖（11－1）　　　　　　　　（魏妙琪　作）

圖（11－2）

圖（11－3）　　　　　　　　（陳志明　作）

圖（11－4）　　　　　　　　（王振順　作）

圖（11－5）　　　　　　　　（陳志明　作）

圖（11－6）　　　　　　　　（吳建宗　作）

精緻POP叢書

帶您走入全新的POP世界。
不一樣的詮釋.作的感受

- 精緻手繪POP/古行各業實例介紹.
 節慶海報.技巧海報.插圖.編排.色彩
 包羅萬象盡收眼底。

- 精緻手繪POP字体/介紹各種有趣
 的POP字体.(正字.活字.變体字…等).並
 有字形裝飾.實例.字學公式.

訂價,400 作者,簡仁吉

精緻 新發售

手繪POP設計

•校園海報•招生海報•行業促銷海報

是一本融合.手繪.剪貼.圖片.編排.插畫...等
美工技巧應用.海報實例豐富精采.帶您走个
POP的新領域.

精緻POP叢書

精緻手繪POP:行業型態介紹.節慶POP.技巧POP
及字型應用.(POP廣告的介紹)

精緻手繪POP字体:字學公式.正字.活字.變体
字.字型裝飾(有36种的字來寫述)

作者:簡仁吉.售價:400.出版:北星圖書公司

基礎造形

定價：400元

出 版 者：新形象出版事業有限公司
負 責 人：陳偉賢
地　　址：台北縣永和市中正路498號2Ｆ
門　　市：北星圖書事業股份有限公司
　　　　　永和市中正路498號
電　　話：9229000（代表）
ＦＡＸ：9229041

編 著 者：陳寬祐
發 行 人：顏義勇
總 策 劃：陳偉昭
美術設計：吳銘書
美術企劃：劉芷芸、張麗琦、林東海

總 代 理：北星圖書事業股份有限公司
地　　址：台北縣永和市中正路391巷2號8Ｆ
電　　話：9229000（代表）
ＦＡＸ：9229041
郵　　撥：0544500-7 北星圖書帳戶
印 刷 所：皇甫彩藝印刷股份有限公司

行政院新聞局出版事業登記證／局版台業字第3928號
經濟部公司執照／76建三辛字第214743號

西元2000年9月

ISBN 957-8548-29-X

國立中央圖書館出版品預行編目資料

基礎造形／陳寬祐編著. -- 第一版. -- ［臺北
縣］中和市：新形象，民82印刷
　　面；　公分
　　ISBN 957-8548-29-X(精裝)

1. 美術工藝 - 哲學,原理

962　　　　　　　　　　　　　82003743